成都时代出版社

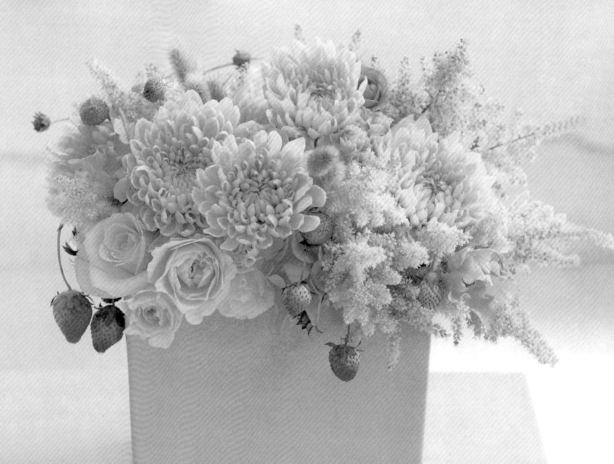

时尚**家居**空间，
聆听鲜花的轻吟浅唱

Enjoy the beauty
And fragrance of flowers
when staying at home

序言 Prologue

插花艺术对中国人而言，被视为一个天人合一的宇宙生命之融合。它是以"花"为主要素材，在瓶、盘、碗、缸、筒、篮、盆等七大花器内造化天地无穷奥妙的一种盆景类的花卉艺术，其表现方式颇为雅致，令人爱不释手。

实用的家居插花适合各种场合和家居装饰，它是一首轻音乐，紧贴时尚潮流，展现各时代的生活艺术意念。学会这些实用插花技巧，豪宅也好，陋室也罢，您都能将它装饰得高雅温馨，让家充满诗情画意，体现浓浓的生活情趣，显露独特的个人风格和品位。

插花作为一门用植物材料来进行装饰的造型艺术，是创作者把大自然的美与人工装饰美融为一体，创造出清雅脱俗、耐人寻味的作品。家居插花艺术具有很大的灵活性和很强的个性，并且随空间变化而呈现不同面貌。可以变幻出不同的颜色，呈现不一样的风情；可以搭配不同的花器，体现不同面貌的特色；在不同的场合和节日选择不同的花卉，表达内心的各种意愿。客厅的插花注重热闹欢快、节奏明朗；书房写字桌、书架上的插花着意于小巧玲珑、秀气雅致；卧室床头柜、化妆柜上的插花着重温馨清香、和谐愉悦；而其他如钢琴、冰箱上的插花则要把握好美丽神韵和个性品位。

花材的世界是丰富多彩的，即使是普通的蔬菜水果、野花枝条，经过精心的穿插组合，也能成为一盆赏心悦目的插花。不同花材的恰当组合，将给我们无限的新鲜感和审美魅力。如富有春天气息的柳枝，配以郁金香、紫罗兰、金盏花、百合、雏菊等，既婀娜多姿又色彩鲜艳、芳香宜人，给人朝气蓬勃的感觉；而满天星、荷花、睡莲、文竹等清新幽雅的新绿素静花材则弃绝了大红大绿的热闹，给人清凉感；火红的枫叶、清香的桂花、刚劲的石榴、晶莹的葡萄、傲霜的秋菊等花材的组合，显示出富足的浓郁气息；金橘、腊梅、水仙、万年青、一品红、银芽柳等花材的组合，则象征着丰收喜悦、祝福吉祥的美满气氛；充满生活气息的瓜果蔬菜、稻穗高粱等农作物配置于插花中，也别有一番情趣，既表现出浓郁的乡村气息和不可替代的亲切感，又给欣赏者以意想不到的视觉享受和审美情趣。

当然，一件插花作品美不美，不仅取决于对材料的精挑细选，更要看作者对花材自然形态美的表现和修饰。因而，家居插花艺术在讲究花材的整理、修剪和固定的同时，又像创作其他艺术品一样，讲究插花的造型、风格和色彩配置，这就要求创作者有一定的插花审美能力和构思造型能力。由此可见，家居插花艺术并不是一件简单的事。

最后，我们要提到花语。每一种花都有自己的语言，即象征含义。比如牡丹富贵、红豆相思、百合纯洁、文竹永恒，就不可与芍药恐惧、桃花疑惑、金盏悲哀、飞燕轻薄的花语相混淆。总而言之，家居插花艺术正以其不可阻挡的魅力，在现代装饰艺术中独领风骚！

插花是一门艺术，更是一种真实的生活，只要您用心体会，用心感觉，就能够融入自然，融入花海，充分发挥您的创造力，展现您对美好生活的感悟！

目录 Content

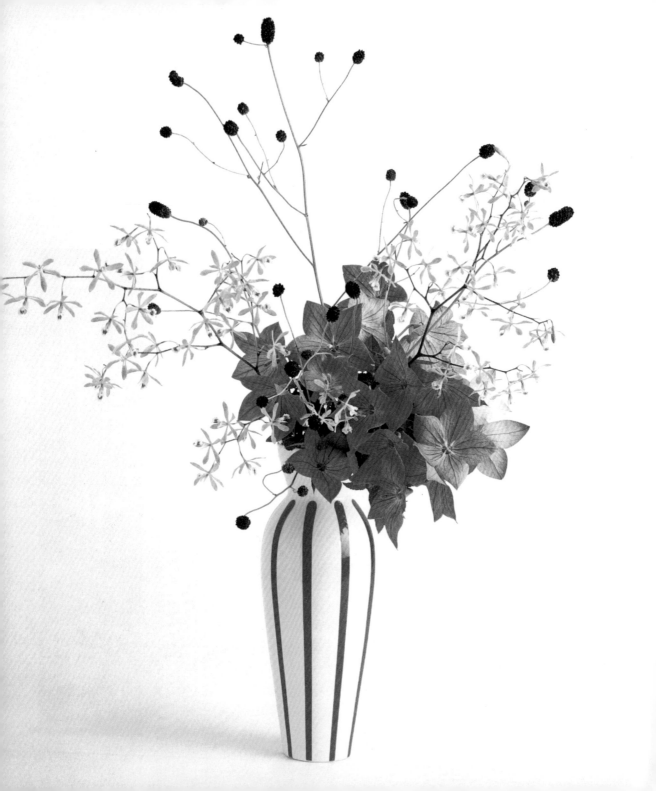

 第一章

Household Floriculture Outline

家居花艺宝典

花，是天地灵秀之所钟，是大自然创造美的化身。

赏花，在于悦其色而知其神骨，如此方能悠游在每一种花的独特韵味中。

花艺，则是用艺术手段创造出来的艺术作品。从美好的艺术欣赏角度，用灵巧的双手将各种植物巧妙地搭配，适当地结合，组成比花更能给人带来美感和视觉享受的造型。

当一款色彩鲜艳的花艺映入眼帘，无比欢快的感觉便会油然而生，然后传递到脸部、身体和内心；将一款鲜绿清新的花艺放置在您的书房，不但有助于您的冷静思考，还能缓解您的疲劳……

那么，您又是否知道——每一种花都有着不同的美好象征，每一种花色都给人各不相同的感受，千变万化的花器和花材应该如何巧妙结合，赠礼花束的神奇魅力何在，等等。

其实，一件成功的插花作品，并不一定要选用名贵的花材、昂贵的花器，看来并不起眼的一片绿叶、一朵花蕾、一根羊茅，甚至路边的野花、杂草，常见的水果、蔬菜，都能插出一件令人赏心悦目的优秀作品来。

花艺集花的"清、幽、雅、丽、香"和技术上"花材搭配、花器变化、花色调节、利用价值"于一体。只要您用心体会，它不仅会带给您心灵上轻松美妙的享受，而且将是您独具一格之艺术品位的象征。

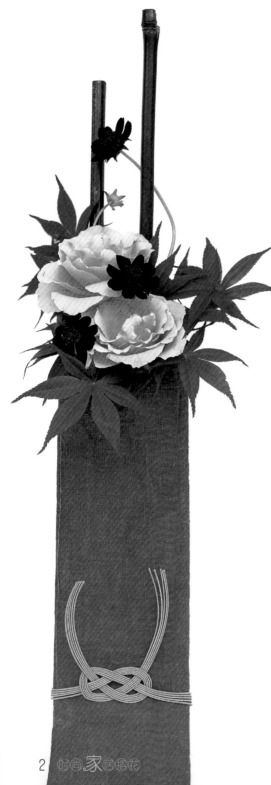

一、欣赏时尚插花艺术
The Art Of Ikebana

　　插花清雅、宁静的意境和插花的现代、奔放，都有着独特的美韵。简而言之，它就是把花插在瓶、盘、盆等容器里，而不是栽在这些容器中。所插的花材，或枝、或花、或叶，均不带根，只是植物体上的一部分，并且不是随便乱插的，而是根据一定的构思来选材，遵循一定的创作法则，插成一个优美的形体（造型），借此表达一种主题，传递一种感情和情趣，使人看后赏心悦目，获得精神上的美感和愉悦。插花是一门艺术，同雕塑、盆景、园林、建筑等一样，均属于造型艺术的范畴。

　　它指将剪切下来的植物的枝、叶、花、果作为素材，经过一定的技术（修剪、整枝、弯曲等）和艺术（构思、造型、设色等）加工，重新配置成一件精致美丽、富有诗情画意、能再现自然美和生活美的花卉艺术品，故称其为插花艺术。

　　插花看似简单容易，然而要真正完成一件好的作品却并非易事，因为它既不是单纯的花材组合，也不是简单的造型，而是要求以形传神、形神兼备、以情动人，是一种融生活、知识、艺术为一体的艺术创作活动。插花是用心来创作花型，用花型来表达心态的一门造型艺术。

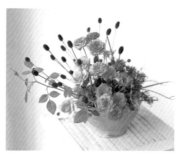

二、插花的基本色彩理论
Basic Chromatics

　　插花中最常见的色彩搭配是和谐搭配，这也是最"安全"的方法，适合初学者。首先要选择一个基础色，然后围绕基础色选择另外的一些颜色。如果一开始选择了紫色作为基础色，之后可以添加紫罗兰色或丁香色作为搭配；而如果选择了黄色作为基础色，那么则应该选择桃色或者橘红色来作进一步搭配。

插花中另一种色彩搭配方式是对比搭配，也叫反差搭配，就是将反差强烈的两种甚至多种颜色搭配在一起。对比搭配得当，会产生强烈的视觉效果，但对比搭配一旦运用不当，则会让人感到非常不舒服。

在插花中，也存在一些禁忌的色彩搭配，比如桃红和翠绿，粉红和橘黄。但我们可以运用一些颜色和质感搭配的技巧，使这些看起来禁忌的色彩搭配显得富有艺术效果。

插花艺术的色彩搭配和烹饪有相似的地方。在插花中加入黑色、桃红这些不被看好、不常用的色彩，就好比在烹饪中加入柠檬汁，显得有些奇怪，但若运用适当，则会有令你惊喜的效果。

值得一提的是，不论在和谐搭配还是在对比搭配中，都要特别注意白色的运用。在和谐搭配中，要谨慎运用白色，因为白色容易削弱你之前建立的某个基础色感；而在对比搭配中，白色通常被当作调和尖锐对比的缓冲。但当只有黑色和白色相搭配的时候，白色又成为矛盾的一个方面。

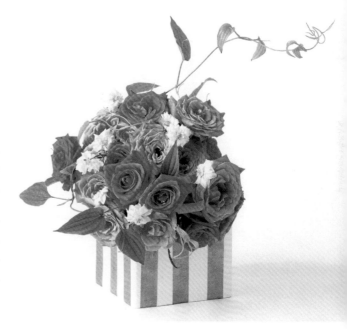

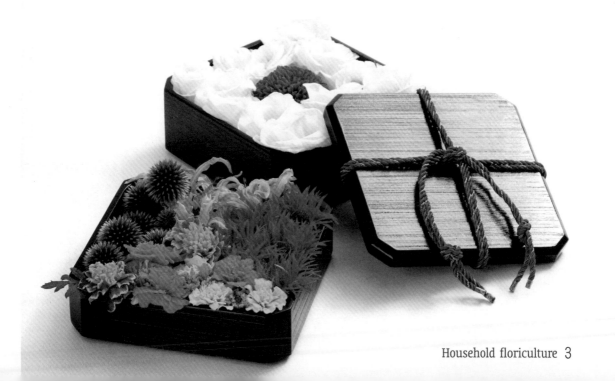

三、家居插花的器皿 The Containers

插花器皿的种类繁多，以造型来分，分别为中式、日式、西式和竹木贝壳类器皿的造型；以制器材料来分，有陶、瓷、竹、木、藤、景泰蓝、漆器、玻璃和塑料等制品。每一种材料都有自身的特色，作用于插花会产生不同的效果。

插花造型的构成与变化，在很大程度上得益于与花器的搭配，就其造型而言，花器的线条变化限制了花体，也烘托了花体。现在所使用的花器多以花瓶、水盆和花篮为主，也可选用笔洗、笔筒、竹管、木桶、杯、盘、坛、壶、钵、罐等生活器皿。

花瓶的造型，有传统形式和现代形式。中国古典风格的花瓶有古铜瓶、宋瓶、悬胆瓶、广口瓶、直统瓶、高肩瓶等；现代花瓶形式讲究抽象形体，形式简练、线条流畅，有变形花瓶、象形花瓶、几何形花瓶等。

陶瓷花器

具有精良的工艺和丰富的色彩，美观实用，品种繁多，是中国的传统插花容器，颇受人们的喜爱。在装饰方法上，有浮雕、开光、点彩、青花、叶络纹、釉下刷花、铁锈花和窑变黑釉等几十种之多。有的苍翠欲滴、明澈温润；有的纹彩艳丽、层次分明。江西景德镇产的瓷器，驰名中外；江苏宜兴，有"陶都"之称。此外，山东的石湾、浙江的龙泉、河南的禹县等地出产的陶瓷，在国外都享有盛名。

玻璃花器

常见有拉花、刻花和模压等工艺，车料玻璃最为精美。由于玻璃器皿的颜色鲜艳，晶莹透亮，已成为现代家庭装饰品。

竹木、藤器皿

在艺术插花中，用竹、木、藤制成的花器，具有朴实无华的乡土气息，而且易于加工，形色简洁。

塑料器皿、景泰蓝器皿和漆制器皿

用于插花，有独到之处，可与陶瓷器皿相媲美。

陶瓷花器

玻璃花器

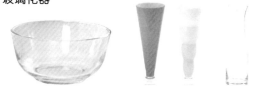

竹木、藤器皿

塑料器皿、景泰蓝器皿和漆制器皿

三、家居插花的花材 The Materials

插花花材一般分为三种类型：团状花材、线状花材、特殊形状花材。

团状花材

花朵集中成较大的圆形或块状，一般用在线状花和定形花之间，是完成造型的重要花材。例如康乃馨、非洲菊、玫瑰、白头翁等。

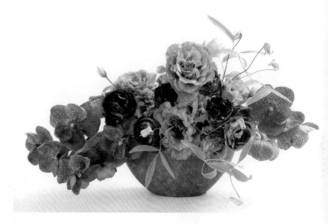

团状花材

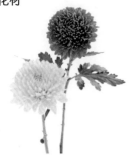

菊花：属菊科。

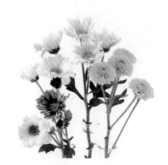

雏菊：菊科中多年生草本植物。又名春菊、马兰头花。

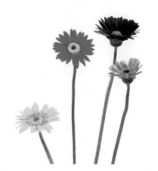

非洲菊：又名太阳花、扶郎花，属菊科。

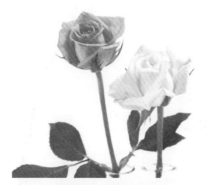

月季：蔷薇科，别称月月红、四季蔷薇，被称为"中国玫瑰"。

五彩凤梨：又名斑叶凤梨，属凤梨科。

玫瑰：属蔷薇科。

线状花材

　　整个花材呈长条状或线状，可以利用直线形或曲线形等植物的自然形态，构成造型的轮廓，也就是骨架。例如金鱼草、飞燕草、石斛兰、富贵竹、苏铁等。

特殊形状花材

　　也叫形式花材，花朵较大，有其特有的形态，看上去很有个性。作为设计中最引人注目的花，经常用在视觉焦点上。例如百合花、红掌、鹤望兰、芍药等。

线状花材

 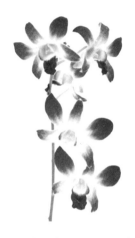

桔梗：又名六角花，属桔梗科。

鸡冠花：苋科植物，别名鸡髻花、老来红。

石斛兰：兰科，又叫洋兰。因在泰国大量生产，又俗称泰国兰。

特殊形状花材

富贵竹：万年竹类，属龙舌兰科。

苏铁：又名铁树，属苏铁科。

红掌：又名安祖花，属天南星科。

鹤望兰：又名天堂鸟，属旅人蕉科。

四、插花固定技巧 Immovable skills of ikebana

斜面切口固定法

插花材料的处理，除了对粗硬的木本花卉枝条用切碎枝梗的办法外，一般的木本花卉和较硬的草本花卉，都采用斜面切口的办法。如银柳、腊梅和莒兰等花枝，均宜用斜面切口插入花器。若插直立的枝条，只需将花梗向下用力插就能插入花泥；若要插成倾斜的形状，可先把花枝插成直立状，然后再将花枝向需要倾斜的方向推去。

夹枝固定法

花枝插入花瓶时，常会出现移动和不入位的现象，令插花者伤脑筋。为了使花枝牢固地插在花瓶里，应根据花材的具体情况，分两种方法解决。一种方法是采用横枝夹缚固定。在需要插入的木本花枝尾部，纵向剪切一豁口，夹上一段小枝。花枝与小枝呈十字交叉状，然后插入瓶中，使花枝与花瓶有三个支撑点，达到固定的目的。另一种方法是采用直枝夹缚固定。其夹缚的枝条呈纵向，附枝长度根据花瓶深度确定。附枝上部伸出较短，能绑住花枝即可，另一头较长，一直伸到花瓶的底部。这种方法最适宜在长花瓶中使用。

折枝固定法

有些花卉枝条比较硬直，不易弯曲，如枇杷、枫、松和贴梗海棠等；有些花卉形态有缺陷或固定时有困难，又不宜用金属丝绑扎，这时可采用折枝的方法处理。折枝固定造型，就是将花枝的某个部位折裂，但不能过分，以不断裂、稍有弹性为好。方法是用双手握枝，两拇指抵于折口处，双手用力弯曲枝条。如果枝条的韧性较强，弯枝后依然反弹回原位，可以在折口弯曲时嵌入小石子或小木块，然后在切口处缠绕绿胶布，防止折枝复位。

斜面切口固定法

夹枝固定法

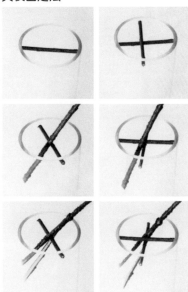

折枝固定法

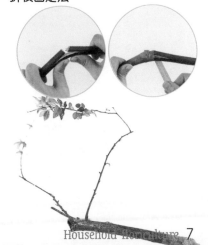

 第二章

To Be Versicolor-be Surrounded By The Colors You Like

我的色彩我做主

——色彩与环境的完美搭配，情景交融

插花色彩配置，既是对自然的写真和夸张，亦是对生活的美化。

花最具有吸引力的部分是颜色，如清爽的蓝、热情的红、典雅的紫等等。而同样是粉红色，色调也会有微妙的差异，呈现出的温暖程度或者凛冽感受等都会有所不同……

让我们被自己喜欢的颜色包围吧！你会发现不知不觉身心就放轻松了！

Passional Red
一、热情奔放的 红色

红色是原始人类最崇拜、最爱好的色彩，对视觉和情感都有很大刺激，它能使人兴奋和激动，给人热情、大方、勇气、富贵、温暖、光明、活力之感。适合婚礼、喜庆、节庆、开业、剪彩的场合以及改变冷寂环境的气氛。

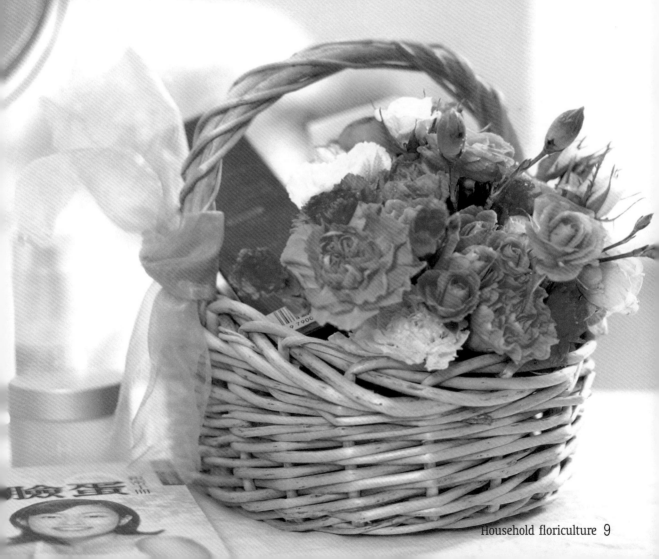

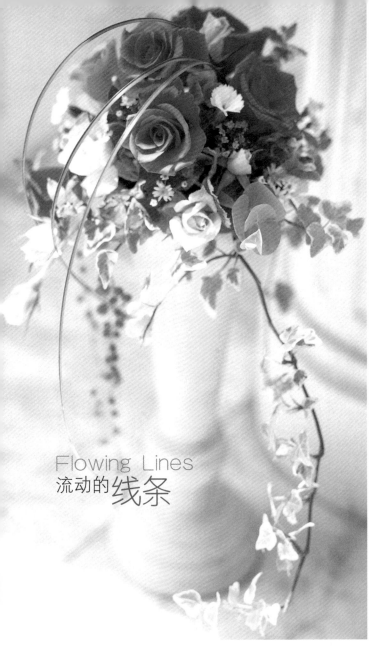

Flowing Lines
流动的**线条**

花韵

 奶白色的花器和淡粉色的月季色调尤其相协调，绿条儿无规律地散在花器口四周，艳光四射的红色月季散发着热情奔放之情，给人无比兴奋喜悦之感。刚草从中间蔓延垂顺，起到点睛之效。

花材

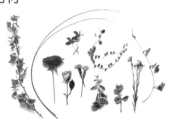

日本山茶、刚草、粉红色月季、风铃花、白色雏菊、桔梗等

步骤

❶

花泥浸好水后卡在花器口。

❷

月季插入中间作为焦点花，左边插入一枝月季定下作品的宽度。

❸

粉色和紫色的花插入作品基部，在花与花的空隙中插入白色雏菊。

❹

插入绿色的叶子，让花泥被充分包围。

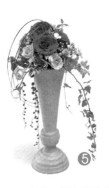

❺

最后，插入流线式的刚草等花材，充分表现出作品的线条美。

花韵

象征"永远快乐"的非洲菊，象征"幸福长久"的雏菊，带给您美好的祝愿。配合黄莺、叶上花，把它们聚集着做成花束，不加改变地放入大的花器中，享受整体的空间感。红色的菊花开得正鲜艳，加以黄色小花搭配可以显得较为温和。餐桌还是茶几您决定吧，放哪儿都小巧精致又不缺热情奔放的豪爽。

花材

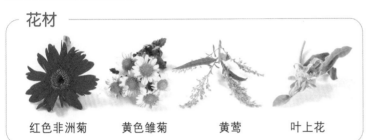

| 红色非洲菊 | 黄色雏菊 | 黄莺 | 叶上花 |

步骤

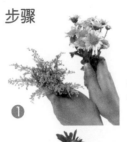

❶ 将黄莺、雏菊、叶上花分散地插入花器中。

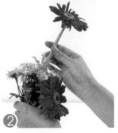

❷ 最后，再插入几枝非洲菊，让线条更优美。

红色恋情
FLAMING LOVE

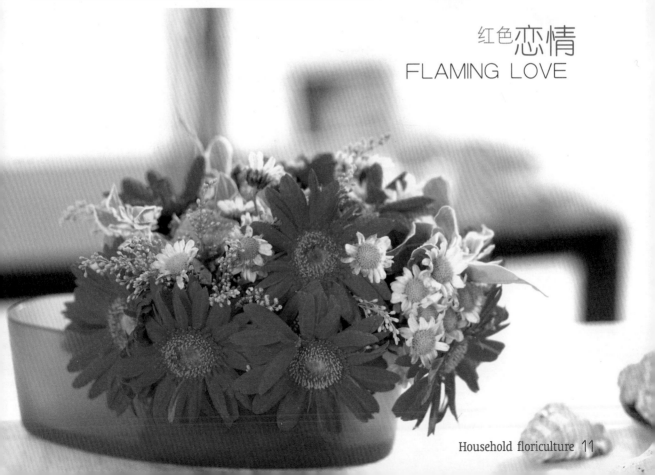

Romantic
二、温馨浪漫的粉色

　　有心理专家说，粉色普遍为少女的最爱，她们都颇具"恋己情结"，爱自己、爱穿粉色衣服、爱粉色妆容……她们更爱粉色的花。粉色给人的感觉是活泼、可爱、俏皮、轻松、跳跃、快乐、温馨，粉色调花艺能表现出自信非凡的个性。

幸福日子

HAPPY TIME
幸福 日子

花韵

　　以象征"温柔、幸福"的粉红色郁金香为主角，伴随着香豌豆与瞿麦花，统合成有层次感和对比度的粉红色，配上圆圆的花器，放在你卧房的小桌上，即刻增添了不少浪漫温馨的味道。郁金香的花茎富有弹性，还可加以变化。

花材

郁金香（粉红）

香豌豆（粉红）

麦仙翁（粉红）

【注意要点】

- 麦仙翁要蓬松式地插入，这样才能使开花的部分全部分散。
- 插入花材时，应沿着面向自己的方向。

步骤

将郁金香下方的大叶剪掉。四根切成同样长度，以交叠的方式做成基座。

①

剩下的郁金香叠上插入，左侧以较长的一枝呈流线型插入。

②

香豌豆全部切短，多数放在右侧，左边插入1~2枝较长的作为郁金香的衬托。

③

插入麦仙翁作最后的修饰。

④

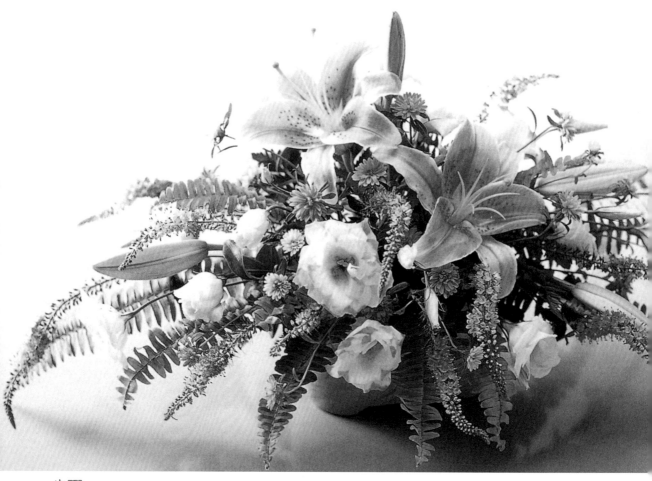

步骤

①

花泥浸好水后用防水玻璃纸包好绑在花器内。

②

中间插入焦点花百合，左、右及前侧水平插入三枝草本威灵仙确定作品的框架。

③

继续插入草本威灵仙和百合将作品修饰成等边三角形。

LOVABLE LILY
最爱**粉百合**

花韵

　　这一款插花造型给人的第一感觉就是清新自然：有中心——两朵粉红的百合；有重点——排草有规律地排列；有点缀——草本威灵仙、非洲菊、康乃馨等色彩温和的小花，很有整体规律。

花材

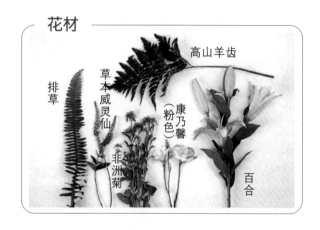

高山羊齿
排草
草本威灵仙
康乃馨（粉色）
非洲菊
百合

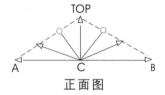

正面图

侧面图

平面图

❹ 在草本威灵仙之间插入排草和高山羊齿加以点缀。

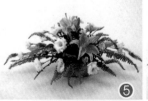

❺ 插入粉色康乃馨和多头玫瑰使作品丰满起来。

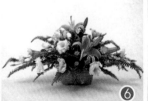

❻ 在空隙处插入非洲菊。

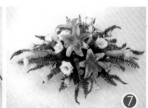

❼ 调整造型，使作品更加完美。

三、端庄稳重的褐色

Elegant Brown

褐色，给人以成熟、稳重、冷静、踏实、沉稳、端正、尊贵、智慧之感，某些情况下，它亦是性感的象征。

将褐色运用到插花艺术当中，既能如紫色般用作阴影陪衬，又能如深黄般象征秋之丰收。以褐色为主色彩的花艺造型，放置书房，能促进人脑思维的冷静和冥想。

Flowers Of The Autumn
秋之花

花韵

　　褐色是丰收的象征，这一款以盛开的红色百合为中心、以黄色和褐色为主要色调的花艺造型，体现的是"丰收季节满载归来"的秋天意境。

花材

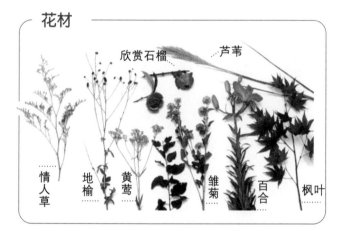

情人草　　地榆　　黄莺　　雏菊　　百合　　枫叶

欣赏石榴　　芦苇

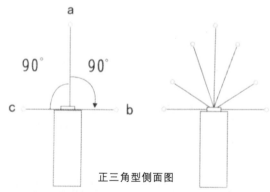

a

90°　　90°

c　　　　　　　b

正三角型侧面图

【正三角形注意要点】

• 各种花材应插在三角形的骨架内，不能超出骨架范围。
• 花朵不要都插在同一平面上，应高低错落，增加层次感。
• 补花尽量不高于主花。

❶　浸好水的花泥先放入器皿内，然后固定在花器开口处。

❷　用芦苇和枫叶勾勒出倒T形框架，中间插入百合作为焦点花。

❸　在焦点花的左上和右下方各插一枝百合。

❹　沿T字线条插入黄莺和雏菊。

❺　插入地榆增加作品线条美，在中央近焦点花处插入雏菊。

❻　插入欣赏石榴和情人草，填充作品的空隙。

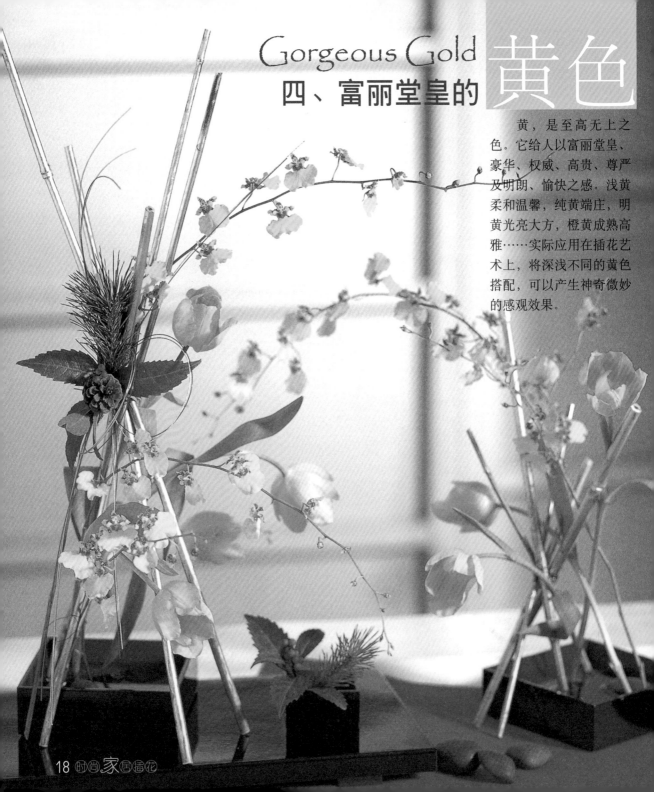

Gorgeous Gold

四、富丽堂皇的黄色

黄，是至高无上之色。它给人以富丽堂皇、豪华、权威、高贵、尊严及明朗、愉快之感。浅黄柔和温馨，纯黄端庄，明黄光亮大方，橙黄成熟高雅……实际应用在插花艺术上，将深浅不同的黄色搭配，可以产生神奇微妙的感观效果。

WEALTH AND NOBLESSE
富贵成双

花韵

　　此款组合型的造型，虽然看似简单，您的细心却表露无遗。同时，明亮的黄色也体现出您的大气与富贵。

【组合式插花说明】

- 第1枝花定出作品的高度，第2枝花的品种可与第1枝花相同。
- 第3、4枝花可与第1、2枝花相呼应。
- 第5、6枝花和第7、8枝花各为焦点位置。
- 第9处的花材在两组花之间起过渡作用。

花材

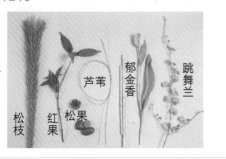

芦苇

郁金香

跳舞兰

松枝

红果

松果

步骤

① 用竹杆分别在两个花器内搭起三角架，一高一矮。

② 用芦苇将红果与松果捆扎成花。

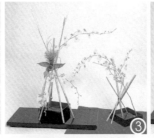

③ 将捆扎好的松果绑在高的三角架交叉处，插入跳舞兰。

④ 插入郁金香，使两件作品连在一起，并在中间再放入一束有红果的小型插花。

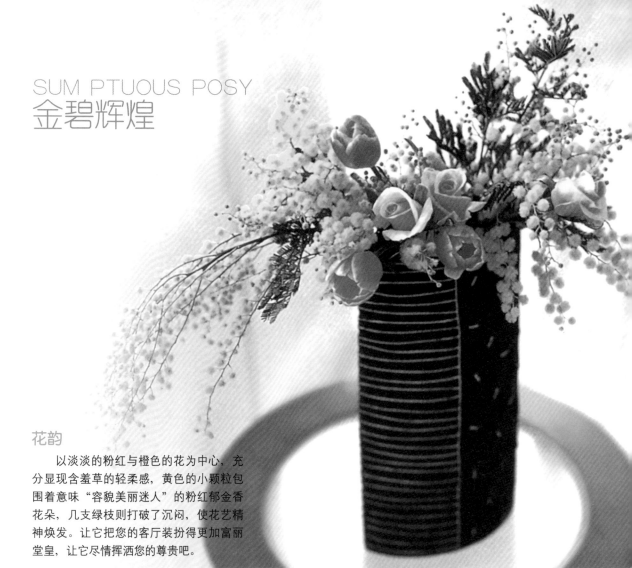

SUM PTUOUS POSY
金碧辉煌

花韵

　　以淡淡的粉红与橙色的花为中心，充分显现含羞草的轻柔感，黄色的小颗粒包围着意味"容貌美丽迷人"的粉红郁金香花朵，几支绿枝则打破了沉闷，使花艺精神焕发。让它把您的客厅装扮得更加富丽堂皇，让它尽情挥洒您的尊贵吧。

花材

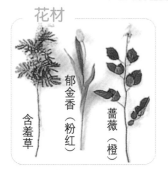

含羞草

郁金香（粉红）

蔷薇（橙）

步骤

① 含羞草除去叶子，将其中一根竖起放入，一根则流线地插入左边，使两根交叉。

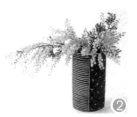

② 选择一枝花最多的含羞草剪短后放入最显眼的正中央。

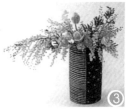

③ 郁金香、蔷薇除去叶子，短短地插在花器口边。

花韵

　　三种渐变的颜色：百合的淡黄，玫瑰明黄和橙色，体现出了色彩的层次美感；同样具有美好象征的浪漫花朵，加上极具个性的花器和特殊的插花方式，使整盆花显得清雅脱俗，端庄大方，并能充分体现出您的个性风格和超前意识。

花材

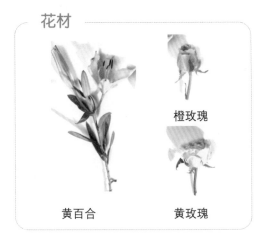

橙玫瑰

黄百合　　　　黄玫瑰

步骤

①　将切成6厘米见方的吸水海绵浸泡20分钟，安装在花器底部。吸水海绵的中心插入一根黄百合。

②　盛开的黄百合花朵，呈圆形地插入吸水海绵中。

③　黄玫瑰、橙玫瑰剪短，插入黄百合之间。

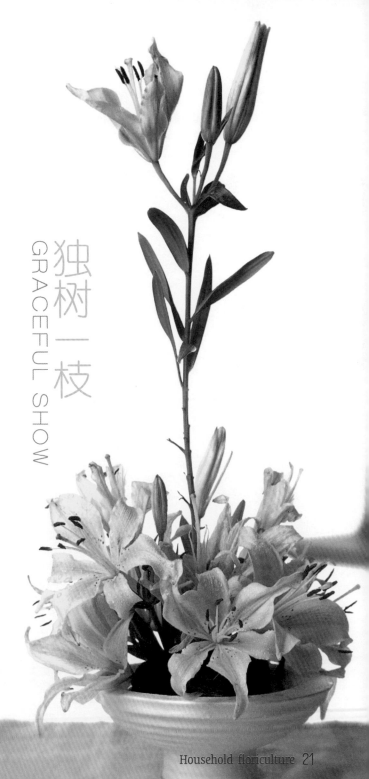

独树一枝
GRACEFUL SHOW

White Pure

五、纯洁无瑕的白色

　　白色，光明亮堂而无热力，不缺温和，给人以纯洁、干净、清爽、朴素、神圣、高洁、肃穆之感。特殊的情况下，它亦能给人哀伤、寒冷之感。将它用作间色，可增加其他颜色花卉的鲜明度和轻快感。

百合献运

花韵

　　富贵竹用来固定整体，白色的百合盛开在最高处，星点木、含羞草、水仙、蕾丝等多种丰富的陪衬则位于作品的中央，一款有层次、有款型、有欣赏价值的花艺造型呈现在眼前。而且，富贵竹还能给您带来不少的"富贵吉祥"和"财运亨通"。

花材

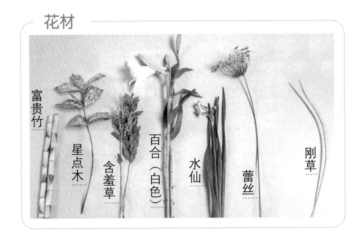

富贵竹　星点木　含羞草　百合（白色）　水仙　蕾丝　刚草

步骤

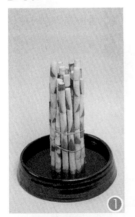

① 富贵竹捆扎成束。

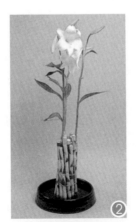

② 插入焦点花百合，定为作品的最高点。

③ 填充蕾丝和水仙，使百合花朵以下的部分充实起来。

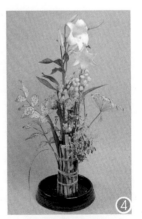

④ 插入含羞草、星点木和刚草使作品更加丰满。

第三章

Agarden In The Bottle—
Wonderful Match Between Container & Materials

让花和花器芬芳共舞
——花器与花材的绝妙搭配与百变造型

在插花艺术中，色彩、造型构图均需与花材相互协调搭配，以达到整体的效果。所以，花器的应用也十分重要。

将花与花器融为一体，才是一幅好的作品。过去为了提升作品的格调，通常习惯使用形式简单的花器；随着艺术形式的迅速发展，以及人类品位的转变和提高，如今花器的利用已经开始较频繁地使用奇特物品。

现代插花艺术对花器的选择则超越了花器范畴，通常我们选择花器，以瓷器、藤编、竹器最为常用，根据作品的需要甚至拿玻璃杯、树皮、瓦块等作巧妙地发挥。插花无定器，并非一定得专用花器，凡是能体现插花艺术魅力和特色风范的，都可以当花器来利用。

当然，不同花器的搭配也会给花卉带来不同的衬托效果，个性的花器也许会颠覆一贯千篇一律之感，随意捻来的花器也许就是你要的超前感受，给你意外惊喜的竟然是如此一个被遗弃了的饼干木盒。

To Consider The Shape
Of The Containers

1. 利用花器的 形状

虽然买了自己喜欢的花器，
可是，怎样都无法固定，你是否
也遇到过这样的情况？

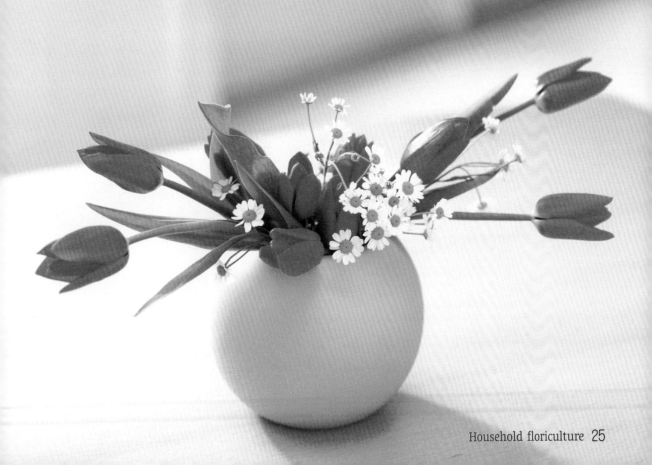

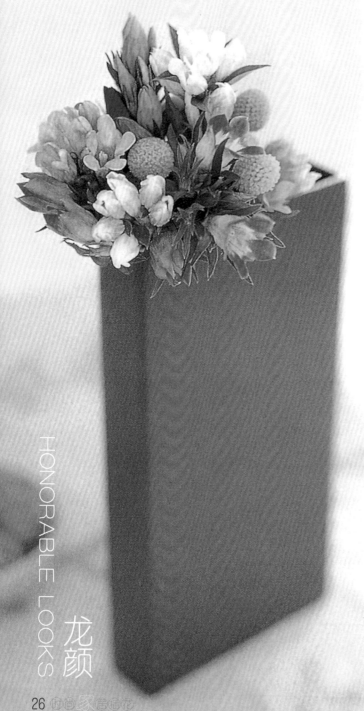

龙颜

花韵

　　厨房温度、湿度变化大，可以选择适应性强的龙胆摆放在厨房里的食物柜或靠近窗台的台面上，用花草的气味掩盖油烟的气息。较为简单又有个性的花器插上有杀虫菌作用的各色龙胆，既有欣赏价值又可以防虫防毒。

花材

龙胆（紫色）

龙胆（紫色×白色）

龙胆（淡紫色）

龙胆（粉红色）

金仗花

花器

　　口为长方形，只选直形的一个角插入。

长方形

步骤

❶

❷

　　龙胆剪短切开，三根插成横斜，一枝直角插入压住，如此即成为基台。

　　一面观察龙胆的平衡，一面将金仗花均匀地散插入，最后和剩下的龙胆将口缘隐藏。

STRONG AND SWEET FEELINGS
浓情蜜意

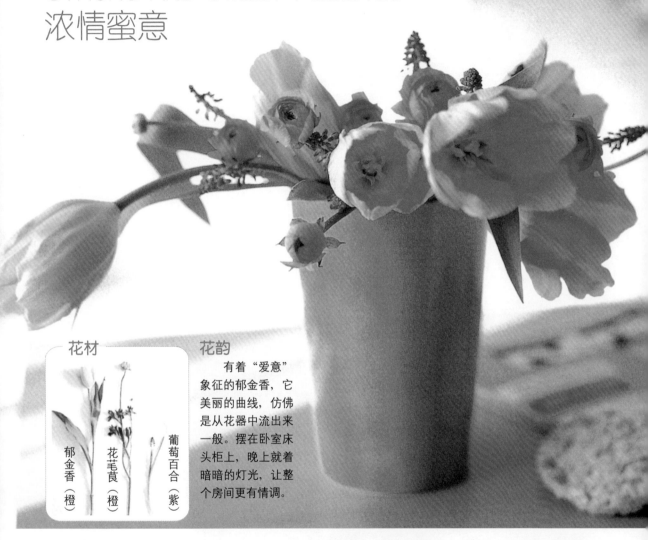

花材

郁金香（橙）
花毛茛（橙）
葡萄百合（紫）

花韵

有着"爱意"象征的郁金香，它美丽的曲线，仿佛是从花器中流出来一般。摆在卧室床头柜上，晚上就着暗暗的灯光，让整个房间更有情调。

花器

口缘的部分比底面积大而延展，而且有相当的高度。口径大的容器，不要塞满口部，约使用一半才能显得漂亮。

喇叭形

步骤

1

郁金香除去下叶，一面使茎交叉，一面使左边较长，右边则是剪短放入。

2

依花毛茛、葡萄百合的顺序，插入郁金香之间。葡萄百合的枝叶要留长一些，以免被淹没了。

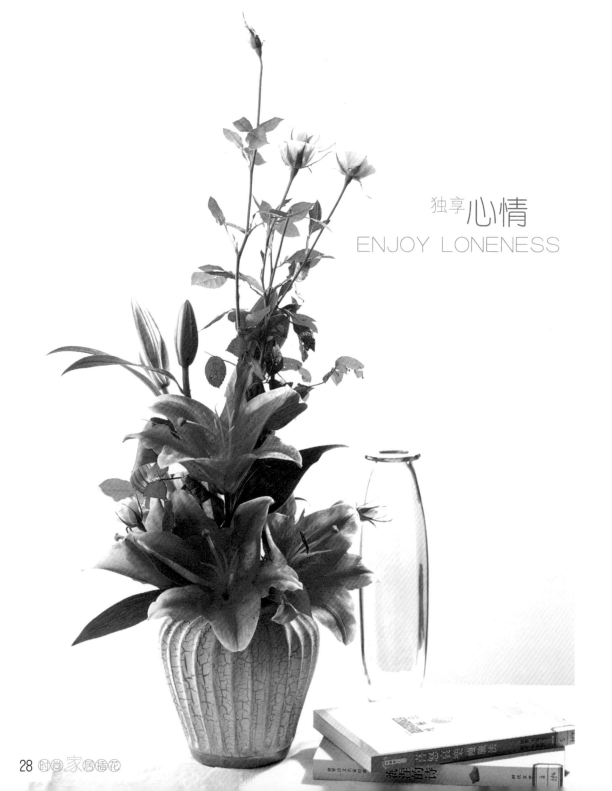

独享**心情**

ENJOY LONENESS

花韵

　　呈圆形却有规律线条美的花器配上大朵绽放的红色百合，浅色玫瑰于百合之上，完善了整个插花造型的重心伸展。明媚的阳光从来都是主人的最爱，"百年好合"始终是您的追求。幽香的花配上动人的音乐，假日的午后，您更需要一人一书的独享世界。

花材

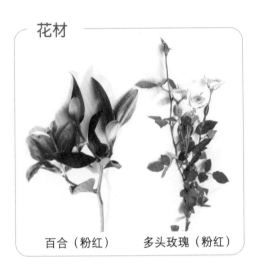

百合（粉红）　　多头玫瑰（粉红）

花器

　　没有壶颈的壶形变化类花器，容易使花横向扩张，所以一定要选择可以挺直的花枝。

步骤

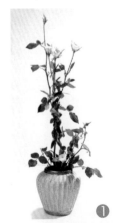

❶ 将多头玫瑰垂直插入花器，定出作品的高度。

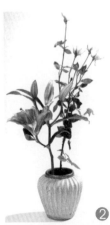

❷ 插入百合，略低于多头玫瑰。

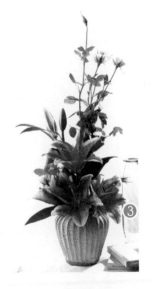

❸ 剪短的百合交叉地插入花器的边缘，在百合花的空隙再插入剪短的多头玫瑰，使整个作品更丰满而又不失线条美。

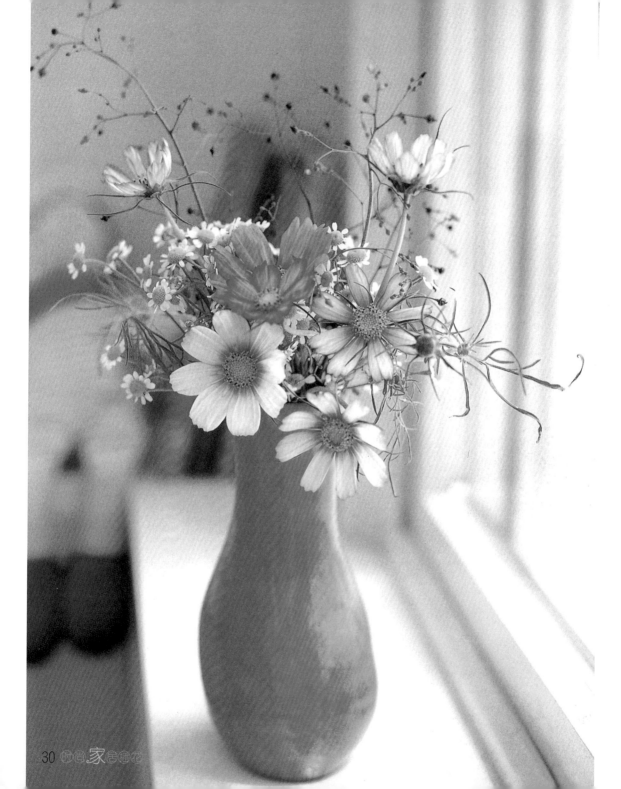

融合
HARMONY

鲜艳的花色很惹人注目，把它摆在房间一角的桌上，可使整个房间融合得更加紧密，使每一个角落都不落沉寂，给人最佳整体感觉。

花材

西洋甘菊（白色）　大波斯菊（粉红色）　珊瑚花

花器

瓶形口缘缩小，很容易固定花，也可以将茎长长地竖起。可以将小花放在口缘当作基台，使分开的大波斯菊稳定。最后将分量较小的花长长地插入，强调纵线条。口小腹大，中间较宽、纵向较长的即为瓶形，也就是瓶子的形状。

瓶形

❶ 西洋甘菊切开，去叶之后靠在花器口缘。

❷ 大波斯菊切开，将已经盛开的放在中央，花苞和叶子左右长长地插入，好显露出动态。

❸ 珊瑚花插于后方，再插上大波斯菊的叶子以增加厚度。

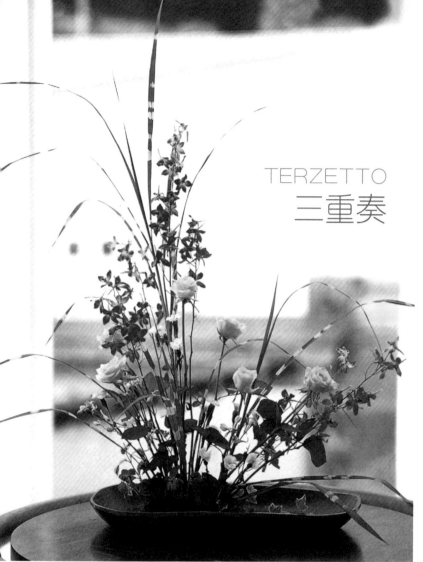

TERZETTO
三重奏

花韵

　　花器用长条形，这样才能将花的造型体现出来。玫瑰、桔梗、蓬莱松分别从低至高重叠，呈阶梯式插入，造型宽度与花器长度相近。造型独特，层次分明，色彩浅淡，给人非同寻常的自然感受。

花材

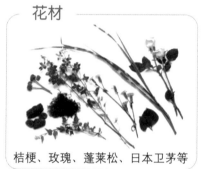

桔梗、玫瑰、蓬莱松、日本卫茅等

【技巧要点 阶梯】

　　所谓阶梯设计是利用点状或面状的花材表现材质的立体感，即花朵之间用排序手法，由低向高延伸，但花面与花面之间须有一定的重叠。

步骤

❶

花泥摆在花器的左侧。

 ❷

用蓬莱松和日本卫茅覆盖花泥。

❸

桔梗插出作品的架构。

❹

玫瑰沿架构插成弧形。

❺

插入小仓兰，使它们的高度略低于玫瑰的高度。

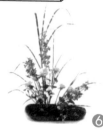

❻

最后插入刚草或其他类似的观叶植物，增加作品的层次感。

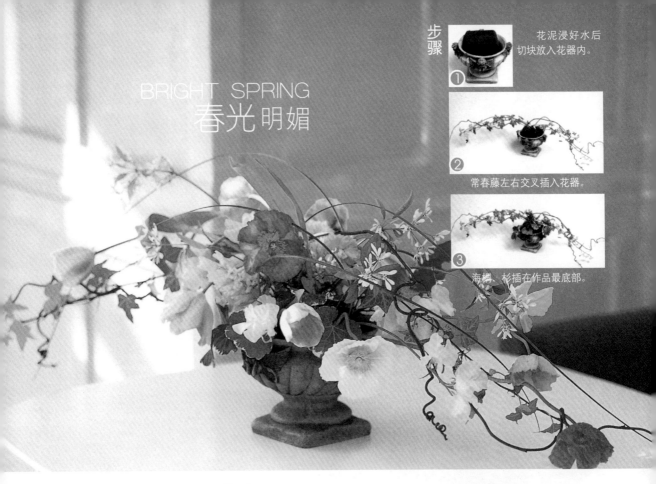

BRIGHT SPRING
春光明媚

步骤

① 花泥浸好水后切块放入花器内。

② 常春藤左右交叉插入花器。

③ 海桐、杉插在作品最底部。

④ 郁金香、洋兰沿作品曲线插入。

⑤ 香豌豆、金链花填充在花的空隙中，最后插入刚草作最后的修饰。

花韵

当这款呈横"一"字又略显椭圆的个性造型展示在您眼前的时候，它明亮丰富的色彩顿时照亮您的眼睛，心情自然也随之轻松愉快。

花材

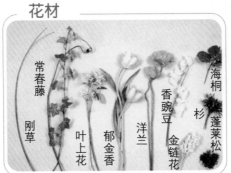

常春藤　刚草　叶上花　郁金香　洋兰　金链花　香豌豆　蓬莱松　杉　海桐

【曲线花材的插入方式】

【直线花材的插入方式】

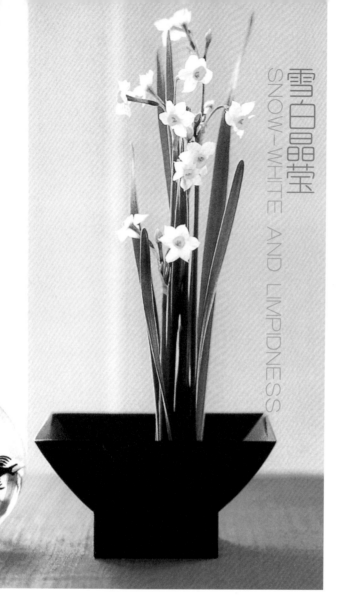

雪白晶莹
SNOW-WHITE AND LIMPIDNESS

水仙（白色）5枝

花器

稍作变化的附脚形花器用剑山作为固定器。

步骤

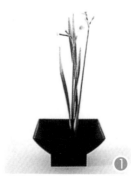

①

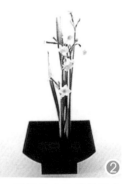

②

花韵

因为只用了一种花材，所以显得清爽晶莹，象征"华丽高雅，芬芳脱俗"的水仙简单地立在花器中心，高贵大气而又不失精巧。把它和客厅里的鱼缸摆在一起，呈绿点黄的水仙更生机盎然，整个客厅也变得生动而富有活力，更能舒展您疲劳的心情。

剑山不要放在中心，而放在偏左或偏右的位置上。将两枝长度不同的水仙插入剑山内面。

剩下的水仙将花叶分开，花与叶插入。花要插得比最初的两根短，不要互相重叠地插入前方，然后选择叶型好的叶子，插在花四周。

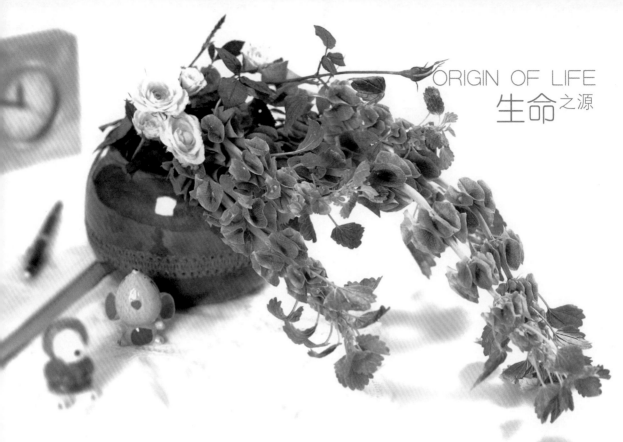

ORIGIN OF LIFE
生命之源

花韵

　　几朵粉色的花配上贝壳绿叶，虽小却生机勃勃、富有活力。摆在书桌上，使整个书房显得文雅清新，还可以有效地缓解眼睛疲劳。也可将盆景放置于书房的角落、柜边，都能达到让您满意的效果。

花材

贝壳、多头玫瑰（粉红色）

花器

　　如球般形状，有宽口与窄口之别。口部较小的，建议用流畅的线条或使用小花集中于一侧。这样勾在边缘上，花才可以容易而漂亮地固定好。

球形

步骤

❶

贝壳剪短，将茎勾在左边或右边的边缘，做成基台。

❷

剪下的贝壳，沿着流线再插入，盖住口缘。

❸

最后修剪多头玫瑰，长短错落地插入。

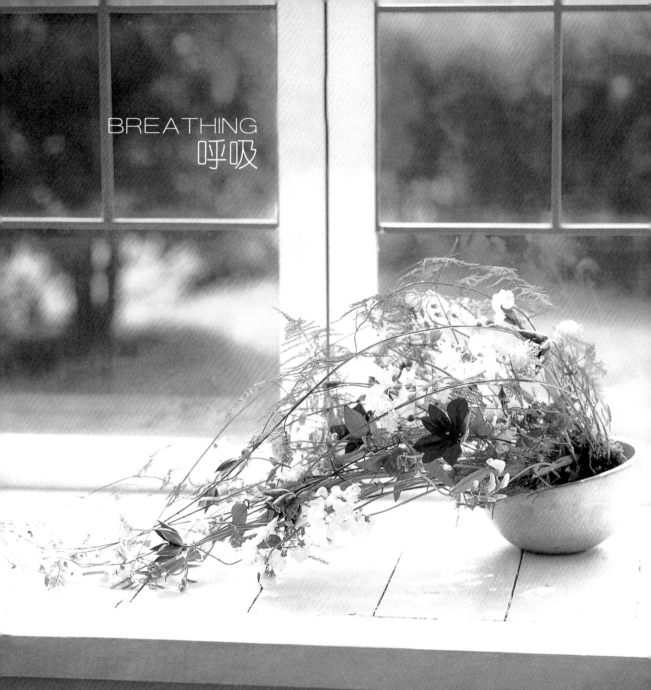

BREATHING
呼吸

花韵

　　侧面水平角度，圆形花器边缘的略倾斜度尤为个性，白色与绿色配的花材色调格外和谐，明亮纯净，仿佛是一副动态美景，阳光的味道和自然的清绿由花器倾倒而出。将它放置于阳台尤佳。

非直线花材的插入方法：

花材

蓬莱草、豌豆花、文竹、樱草、金鱼草等

步骤

① 用蓬莱草覆盖花泥。

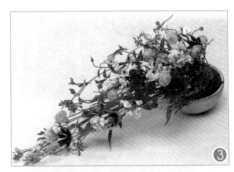

③ 插入樱草在颜色上做补充。

② 豌豆花和金鱼草呈一字形向左下方流线式插入。

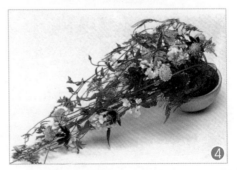

④ 最后插入文竹增加作品的朦胧美。

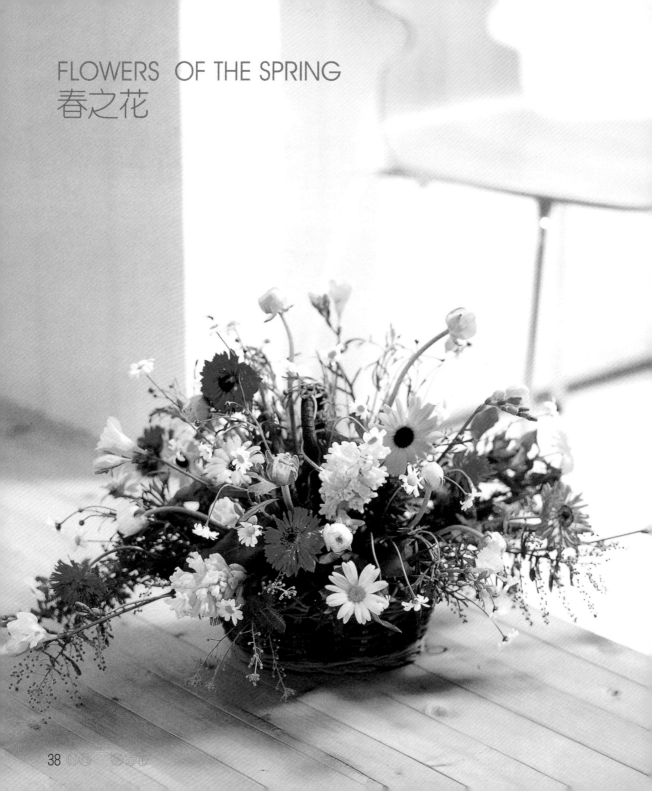

FLOWERS OF THE SPRING
春之花

花韵

　　这是一款象征春天味道的花艺，紫色、黄色的非洲菊和情人草从小竹篮内朝气蓬勃地钻出来。花材简单，造型简单，插法亦无规律，简单明了，效果却不简单，一股春天百花盛开的明媚气息和香味扑面而来。

花泥的包装

花材

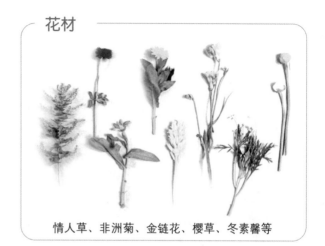

情人草、非洲菊、金链花、樱草、冬素馨等

步骤

❶

竹篮里放入花器后再放入处理好的花泥。

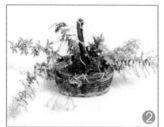

❷

金链花和冬素馨分散插入花器内。

❸

用情人草插出作品的架构。

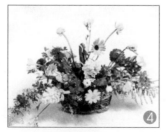

❹

插入紫色的樱草、非洲菊等补充作品的空隙。

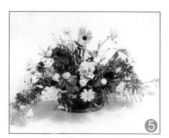

❺

最后插入白色的小花使高度与冬素馨相同。

FLOURISHING PURPLE
紫色 梦幻

花韵

　　完成这样一个别具一格的造型，需要花一些心思，花材多，步骤多，插法细，讲究层次。在绿叶果子的衬托下，虽然造型精细小巧，可紫色调的淡雅高贵依然浓郁可人。

花材

桔梗、球花草、滨簪花、珊瑚花、风铃花、松枝等

步骤

❶

花泥的厚度是花器深度的1/3，左下侧刻成弯月形，右上侧为半圆形，中间为长方形。

❷

长方形花泥画出S形，取两片绿叶插在S形的右上方。

❸

滨簪花沿S形插入。

❹

小型叶片紧密排列在滨簪花S形花丛的左下方。

❺

球花草分别插在S形的右上方和左下方。

❻

珊瑚花插入S形的右上角。

❼

桔梗排列在S形的右下方和左上方。

❽

风铃花填充在作品的右上侧。

❾

用松枝覆盖作品左下侧的花泥，球花草填充作品右上侧的空隙。

❿

最后用珍珠装饰在作品的右上侧。

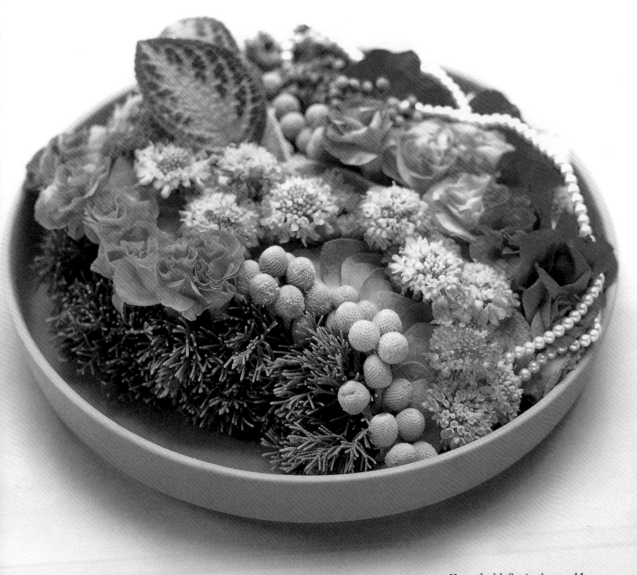

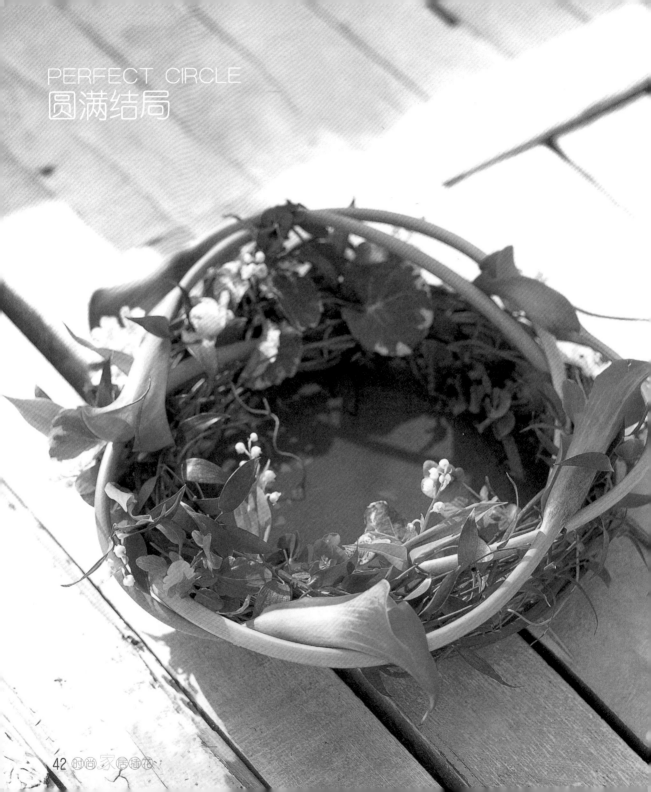

花韵

　　马蹄莲顺着圆形的花器边缘在藤条上缠绕着盛开，巧妙而简单地传递着其造型的特别、可爱。另外，此造型有着"我心虔诚，永结同心，一生吉祥如意"的象征。

花材

马蹄莲、日本山茶、藤条等

步骤

❶ 藤条沿花器围成圈，确定作品框架。

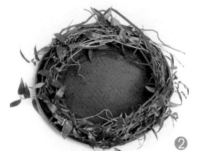

❷ 日本山茶插在藤条内。

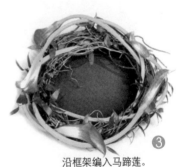

❸ 沿框架编入马蹄莲。

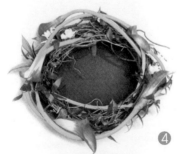

❹ 将白色的花朵插入藤条内。

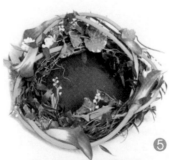

❺ 其余花材插入藤条内，调整花型，完成作品。

花器

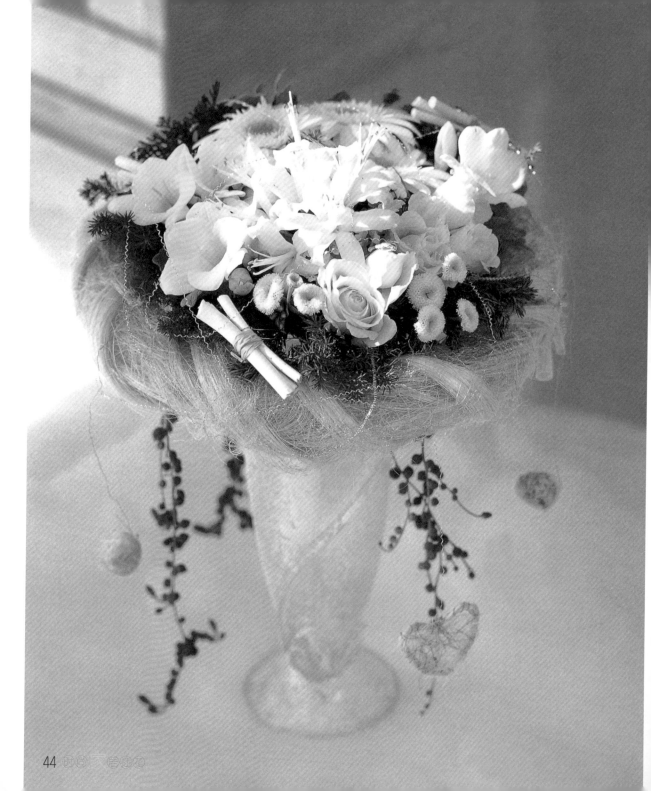

FLOWERS OF THE WINTER
冬之花

花韵

晶莹剔透的花器和白色花束都是冬天的象征，或许是雪花，或许是融冰。从花束周围垂下来的枝条和丝条缠成的心形、圆形既是巧妙的装饰，又起到平衡的作用。

此款插花造型，既有冬天的味道和象征气息，又不会让人感觉寒冷，绿色的枝条和围绕花束的淡黄丝条给人带来一丝温暖。

花材

白色非洲菊、松、杉、玫瑰、羊齿蓍草、白色芦苇等

步骤

① 花泥卡入花器。

② 细铁丝成十字架状交叉插入花泥，白色的芦苇固定在十字架上。

③ 松、杉等环绕在白色芦苇圈的周围。

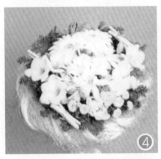

④ 在圆圈内插入非洲菊等白色花朵。

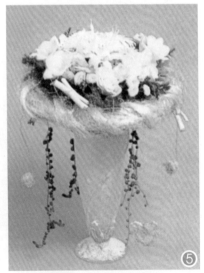

⑤ 将饰品垂挂在作品的下方作装饰。

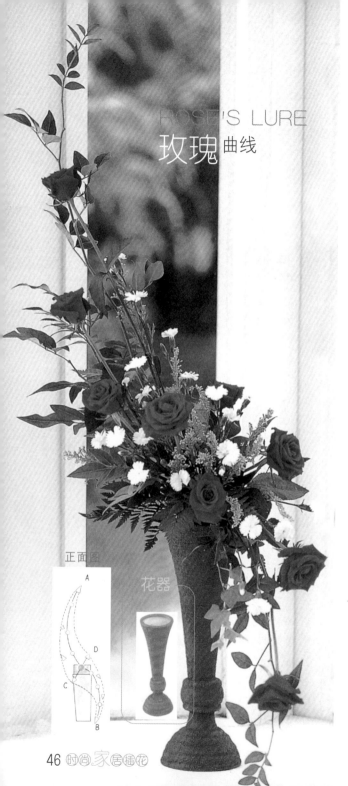

ROSE'S LURE

玫瑰曲线

花韵

呈"S"曲线美的造型配上咖啡色高挑花器，高贵和个性散发得淋漓尽致。玫瑰有规律地沿着日本山茶形成的线条绽放，白色的雏菊调节了因色调太深引起的浓烈厚密感。

花材

高山羊齿、红玫瑰、
日本山茶、
雏菊（白色）、黄莺等

步骤

浸好水的花泥卡在花器的开口处。

❶

用日本山茶在花器上插制S形曲线，其中下弯线占1/3，上弯线占2/3，再插红玫瑰作为焦点花。

❷

正面图

花器

A

D

C

B

沿S线插日本山茶。

❸

沿日本山茶插成的S线插入红玫瑰。

❹

在花的空隙中插入黄莺、雏菊、高山羊齿。

❺

花韵　　　冷色调的紫色搭配热情的黄色玫瑰，形成对比又彼此互补，如此搭配的颜色个性而典雅。排草很有规律地插入使整个造型形成了"一滴欲滴之水"的形状。

花材

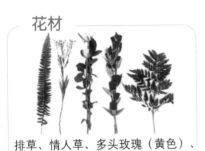

排草、情人草、多头玫瑰（黄色）、
日本卫茅、高山羊齿等

花器

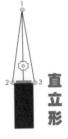

直立形口缘的花器，上下宽度相等。焦点花一定要插得比较长。

直立形

步骤

❶ 将浸过水的花泥固定在花器的开口处。

❷ 沿垂直线插入日本卫茅后，再在左侧插入一枝短一点的，增加作品的平衡感。

❸ 在花器口边缘插入高山羊齿。

❹ 用日本卫茅插垂直线，排草插水平线，剪短的玫瑰作为焦点花插在中间。

❺ 将玫瑰沿定好的框架插入。

❻ 插入情人草作最后的补充。

【技巧要点】

• 花器以选择直立形花器为佳。
• 花泥不宜露出花器口太高，以3厘米为宜。
• 此花型特点：整体花型直立向上。
• 此花型可表现出不屈不挠、直立向上的创作喻意。

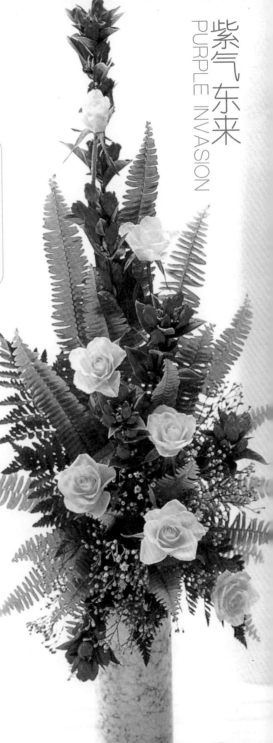

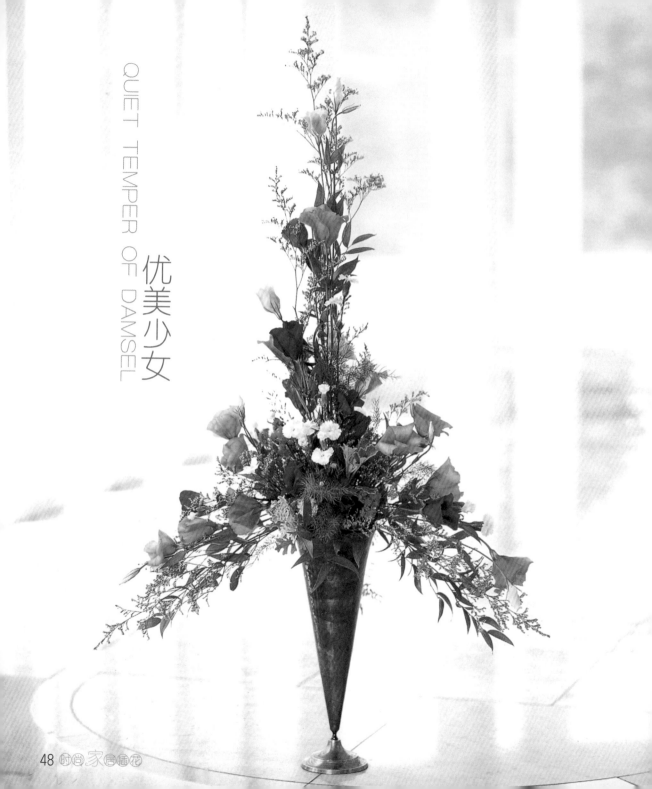

花韵

　　仿佛是穿着裙子舞蹈的美丽少女，优美自如。花器的形状和花的造型刚好协调，组成了一个美丽干脆的个性图腾。

　　它的色彩丰富，却又安静和谐。紫色调在绿叶的衬托下，散发着高贵典雅的气质，一如主人。

花材

情人草、风铃花、桔梗、勿忘我、尤加利、杉、松、雏菊（白色）等

步骤

❶ 浸好水的花泥卡在花器的开口处。

❷ 取三枝情人草、一枝插在中间，左右各插一枝定出作品的高度和宽度，左右的情人草要作下垂状。

❸ 风铃花剪短分散地插在开口处。

❹ 在搭制的框架内沿下垂的曲线插入风铃花、桔梗及情人草。

❺ 在垂直的方向插入较长的风铃花和桔梗。

❻ 将松、杉、尤加利等插在花的空隙中。

正面图　　　平面图

丰收 HARVEST

花韵

花器和步骤都较为朴实，效果却是不同凡响，个性的特征跃然眼前，体现出主人对艺术别有一番品位。苹果是吉祥物，黄色是丰收预兆，传达给人的是一种丰满收成的意味。

花器

木制空桶放入盛水的容器，利用其木头的原色与朴素的形状，也可以当作花器使用。

木制空桶

花材

叶上花　贝壳　非洲菊（黄色）　玫瑰（黄色）　玫瑰（白色）　多头玫瑰（黄色）

步骤

❶

木桶里放一玻璃容器，放入两只苹果。

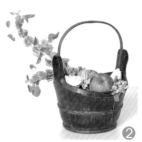

❷

贝壳放入容器内部，叶上花与白玫瑰放在苹果的两边。

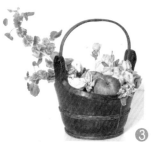

❸

插入多头玫瑰与黄玫瑰，使作品丰满起来。

❹

选择两朵大而漂亮的非洲菊补充空隙。最后系上一条黄色的丝带，整个作品就完美了。

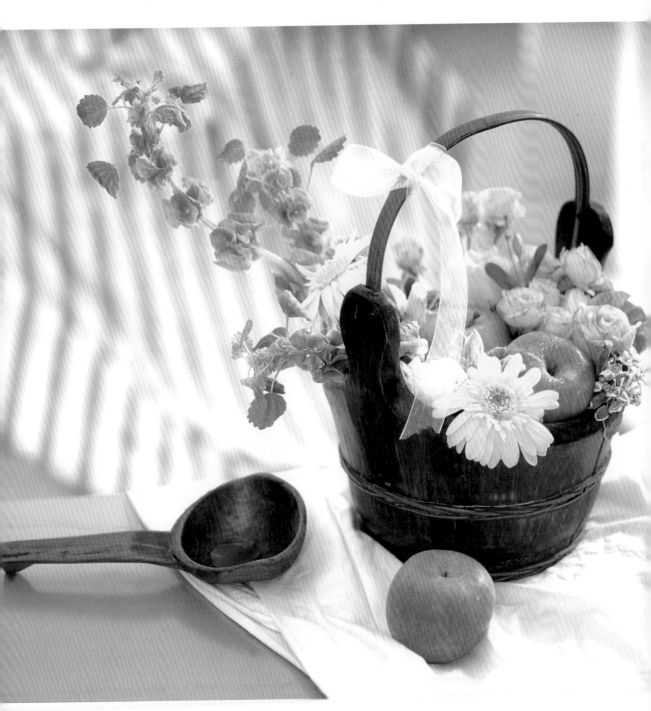

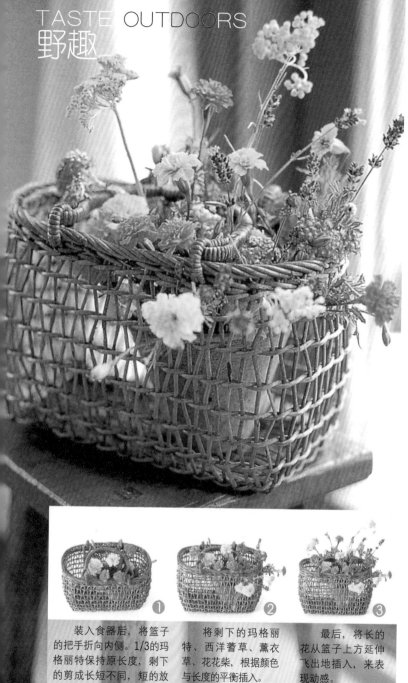

花韵

　　通草或是藤编的篮子，能营造野外的意象。随意插入的花，放在过道或角落里都可以成为大型装饰。以象征"吉祥如意"的万寿菊为主，温暖的色调带来安详舒适的氛围。

花材

万寿菊（黄、橙色）、西洋蓍草（粉红色）薰衣草（黄色）、花花柴、玛格丽特

花器

　　通草或是藤编成的篮子，装入食器或玻璃杯，可当成别致的花器。

藤篮

装入食器后，将篮子的把手折向内侧。1/3的玛格丽特保持原长度，剩下的剪成长短不同，短的放射状插入，上面插入稍长的花。　❶

将剩下的玛格丽特、西洋蓍草、薰衣草、花花柴，根据颜色与长度的平衡插入。　❷

最后，将长的花从篮子上方延伸飞出地插入，来表现动感。　❸

【注意要点】

- 花篮一般要求花材丰富、色彩艳丽，可采用西方插花形式，以烘托热烈气氛。
- 制作各种用途花篮时，一定要注意横坐标的颜色和寓意。
- 如果选用不稳定的花篮一定要注意防水和保证花泥的稳定性。
- 花篮是探亲访友、年节互赠的最佳礼品。

二、用身边的器物做成

花器

不只花器，玻璃杯、空罐、藤篮、食器……生活中可以作为花器的物品非常多。在厨房与餐桌，使用杂物作为花器更为适合。因为容器多半较小，所以适合使用小型的花。以这些杂物做花器，更能突显花的本色，而呈现出新鲜印象！

笑靥 BEAM

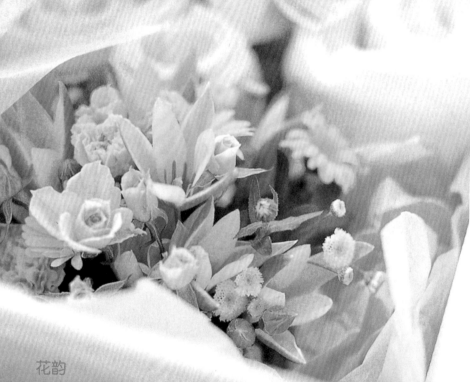

❶ 将郁金香拿在手中，花调整成放射状。因花茎脆弱易折，所以不要太用力。

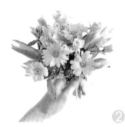

❷ 耸枝蔷薇、金盏花剪得比郁金香短，不重叠地一枝枝加上去。

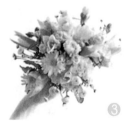

❸ 剩下的花也切短，以同样的方式加上去，然后用橡皮筋固定茎，卷上数片吸了水的卫生纸，用塑胶袋包住后，再用橡皮筋固定。将包装纸揉皱，塞在当作礼物的物品与花之间。

花韵

花朵丰润美丽的郁金香是"胜利、美好"的象征，是对受礼者最佳的祝福。此款可爱精致的小东西，是你博得她（他）真心一笑的致命武器。另外，用揉成团的包装纸作为衬垫，不用担心变形。

花材

郁金香（粉红×橙）
耸枝蔷薇（黄）
金盏花（橙）
耸枝康乃馨（橙）
西洋甘菊（黄）

花器

赠送礼物的时候，顺便做一个小花束，塞在盒子里一起送出去。打开的时候，一组如笑靥般的花儿，立刻吸引视线！

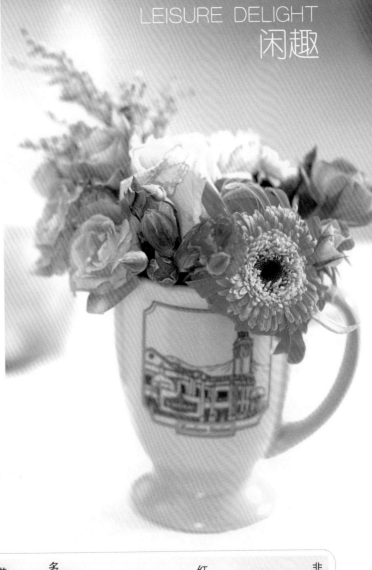

花韵

黄色水杯随手可得，几枝短短的不同种类、颜色、性格的小花簇拥在内，安静悠然却又活泼可爱。

花器

水杯开口大、深度浅，适合将花做成花束。

步骤

① 将黄玫瑰、多头玫瑰、红色康乃馨、非洲菊、雏菊剪短集成一束。

② 加入黄莺，点缀出作品的层次。

③ 用细铁丝将集好的花束捆起来，插入可能已经被你丢弃的水杯中。

花材

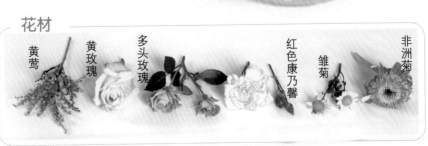

黄莺　黄玫瑰　多头玫瑰　红色康乃馨　雏菊　非洲菊

白里 透红
RED AMONG WHITE

花韵

　　粉红色容器与白色的盘子组合，配以红白相间的小花，可以显现立体感和小巧可爱的性格。在提倡简约时尚的现代家庭中，将它摆在餐桌上，更使人感到阵阵的惬意和生活的幸福。

花材

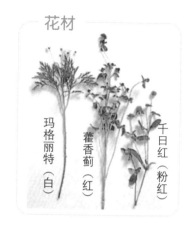

玛格丽特（白）　　藿香蓟（红）　　千日红（粉红）

花器

浅的容器不易固定花，所以需使用吸水海绵固定。

食器

步骤

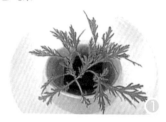

①

　　吸水海绵吸水20分钟后放入容器中。玛格丽特的叶子剪开，全部插上盖住吸水海绵。

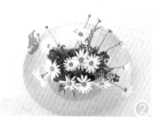

②

　　玛格丽特的花剪开，将正盛开的剪短插在中央。藿香蓟剪短，插在玛格丽特的根部。

③

　　千日红从分支的部分剪开，插在玛格丽特下方。较小的花则是留长插入，以表现出动态。

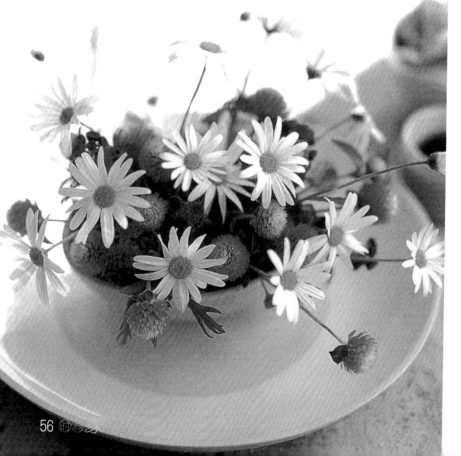

争艳
COMPETING

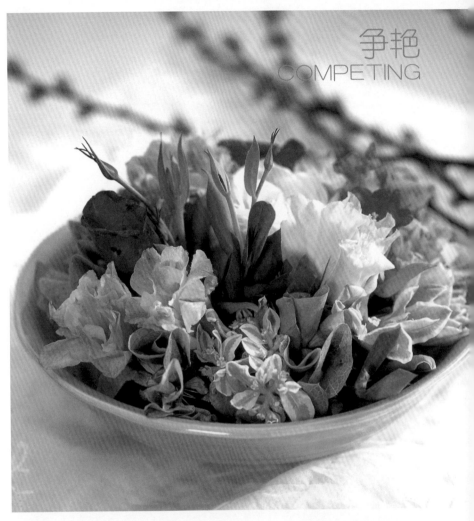

花韵

　　普通的大面碗，随手放入普通的花种，效果却不普通。将多种色彩的不同花种聚集为一簇，有一种争艳的活泼气势。置于餐桌上，使您的餐厅也生动几分。

步骤

　　将花泥放在花器底部，中间插入白玫瑰，紫色的风铃花插在白玫瑰的周围。

　　水仙百合、桔梗、多头玫瑰依次插入，最后将叶上花插在作品的最外围。

花器

　　黄色的面碗随手可得，大大的敞口可以插入剪短的花，做成四面形的花艺作品。

花材

水仙百合、白玫瑰、风铃花、桔梗、多头玫瑰、叶上花

韵律 RHYTHM

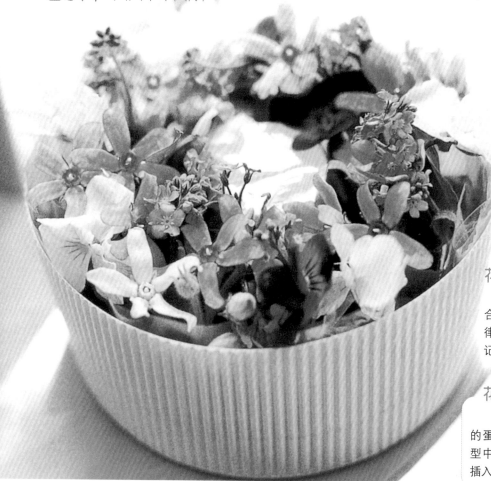

花韵

素雅清爽的小花组合，纵横交织出优美的韵律感。捧着它，你不会忘记我的手巧和心细。

花器

利用中央有孔、环状的蛋糕模作为包装纸。模型中间放入吸水海绵，再插入剪短的花。

步骤

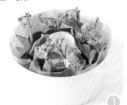

①

模型里铺上玻璃纸，插入吸过20分钟水的吸水海绵。将全部的花剪短，插入勿忘我。

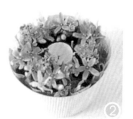

②

加上蓝星、白星。

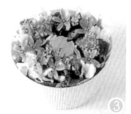

③

最后朝上插入三色堇加以装饰。

花材

勿忘我（蓝）、蓝星（蓝）
白星（白）、三色堇（白）
三色堇（紫色）

花韵

翠菊和玫瑰搭配无规律窜上花丛的细绿叶和小绿果，精巧可爱；纯洁的白色和清鲜的绿色搭配在一起，清新淡雅。整个造型脱俗迷人，适合放置于书房。

花材

白色翠菊、白色玫瑰、西洋滨菊等

步骤

1. 将浸好水的花泥放入铺好防水玻璃纸的花器中。

2. 首先插入焦点花翠菊。

3. 白色玫瑰、西洋滨菊等修饰花插在焦点花的空隙中。

4. 用细长而有流线感的绿叶插出作品的线条。

CLOSE TOUCH
亲吻

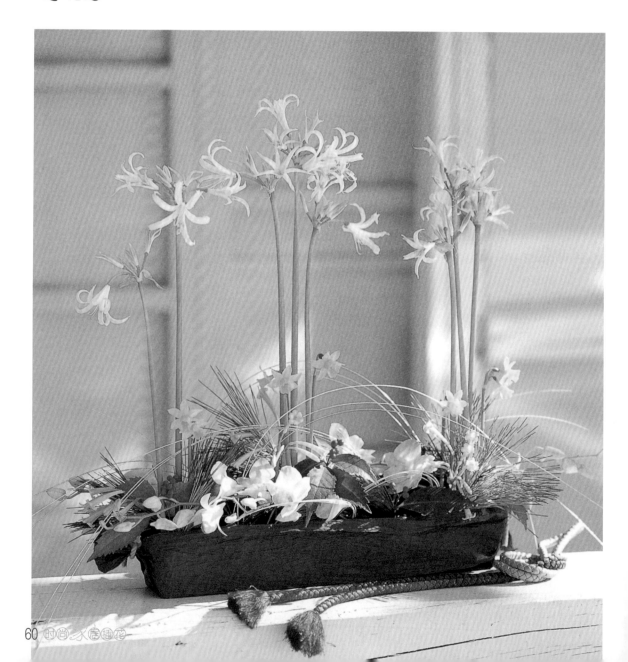

花器

口宽而易漏水的木盒制成的花器，需铺上防水玻璃纸再放入花泥。

花材

粉金红花石蒜、
金莲花、
香豌豆、
红果、
松、
蓬莱松、
芦苇草等

花韵

这是一组将点和线表现得丰富流畅的花艺。花器极具个性，插法尤为独特，而且整体色彩和谐美好，花材的小巧与优美，在阳光的照射下，各显其美，各散其清新和香味。

【技巧要点：平行线】

平行线设计即是由模仿自然界植物生态而来，如森林中一直保持直立生长的林木，必须使一组花材的立轴都是平行状态。

步骤

① 用红色包装纸将花器包装好，将蓬莱松覆盖在花泥上。

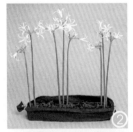

② 将粉金红花石蒜成弧形插在花器内。

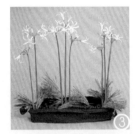

③ 粉金红花石蒜的底部插入松。

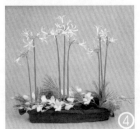

④ 前后各插入一枝香豌豆。

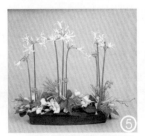

⑤ 插入金莲花和红果起到调色的作用。

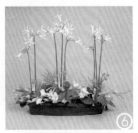

⑥ 插入芦苇草插出作品底部成线条。

第四章

Adorn Your House,
Beautify Your Life

装点家居, 美化生活
——室内花艺摆设

插花艺术从材质上可分为鲜花插花、干花插花、干鲜花混合插花和人造插花等几种。

家居插花的目的主要是为了美化装饰环境和艺术欣赏，起到渲染、烘托气氛的作用，它还是一种艺术享受，能使人产生美感。无论简洁明快还是极富多样化，只要运用恰当即可；它在造型上并不讲究一定的形式；主题思想的表现注重内涵丰富或意境深远；色彩既可艳丽，又可素雅；选用花材比较广泛，可根据嗜好、环境、心情和搭配而定。总之，依居室的不同功能和花的风格，采用不同形式的插花，是家庭插花陈设的首要原则。

室内插花，点到为止最好，不可到处乱用。从总体环境气氛考虑，才能称得上点睛之笔。插花也不必拘泥于以往的框架，不一定只是桌上、台上才能摆花，运用得当，墙面、天花板、屋角等处都可利用。

让鲜花美化居室，让你的居室清香漫溢，让你的心情每时每刻都如花般美妙。

In the sitting room or dinning room

一、客厅、餐厅

　　客厅是会客、家庭团聚的场所，公用性强，也是传递给客人您的艺术品位和生活理念之第一印象。客厅插花一定要突出热烈、祥和，要求色彩艳丽、大方、充实而丰满，摆放位置普遍以对称式为主。

　　在客厅里摆放合适的花艺，既可表现主人稳重与热情好客的个性，使客人有宾至如归的感觉，对于家庭内部成员来说，这亦是家庭和睦温馨的一种象征。

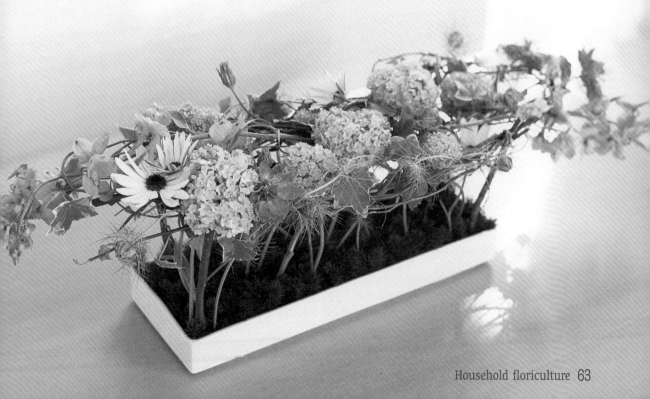

花韵

　　尤加利、百合在最底层，洋兰略高，粉色和白色的花占据中央位置，天堂鸟美丽而显眼，银柳纤细却挺立得利落……如此有象征意义的"节节高"造型，放置客厅会带给您吉祥预兆。

花材

洋兰、天堂鸟、
百合（黄色、粉红）、
马蹄莲、剑兰、尤加利、
贝壳、银柳

【并列型的技巧注意要点】

- 并列型，是指作品中的大部分花材从基部开始呈并列形式排列。
- 尽量选择宽口容器。
- 花泥不要高出容器太多，可以与容器相平。
- 并列型一般有2个或2个以上的焦点。
- 对初学者而言，一般以选择线形花材为主，作并列设计以体现自然生态。

步骤

把银柳插在浸过水的花泥上，并定下整个作品的高度。

❶

用贝壳延伸银柳的线条美。

❷

将天堂鸟插入其中。

❸

用粉色的剑兰和白色的马蹄莲调和作品的颜色。

❹

洋兰插在作品的底部，使作品丰满起来。

❺

剪短的尤加利、百合覆盖花泥。

❻

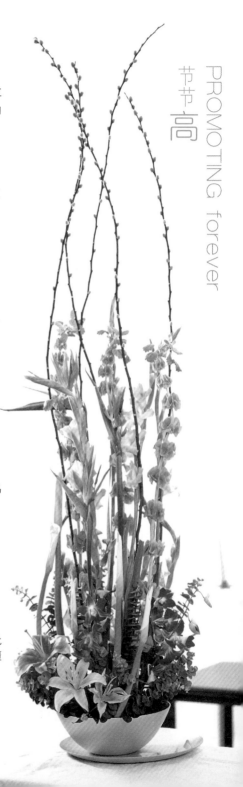

FRAGRANCE spreading

各散 其香

花韵

　　取黄色非洲菊、黄色康乃馨及黄、白、粉红玫瑰各一支，在尤加利和排草的烘托下，简单优美。颜色特别的花器，与花束搭配格外和谐，放置客厅显得温馨又雅致。

花材

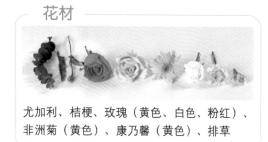

尤加利、桔梗、玫瑰（黄色、白色、粉红）、非洲菊（黄色）、康乃馨（黄色）、排草

【水平型的技巧注意要点】

- 要使花材很自然地往两边拉。
- 花泥不能外露。
- 所有花材控制在已定的框架内。

水平型侧面图

水平型俯视图

步骤

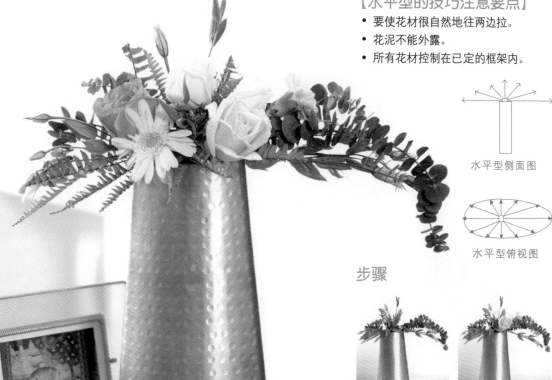

用花泥填充花器，将尤加利分别插在花器的左右两边。

将非洲菊、玫瑰相对集中地插在花器开口处；康乃馨斜插在一侧；桔梗叶和排草则补充在花与花的空隙中。

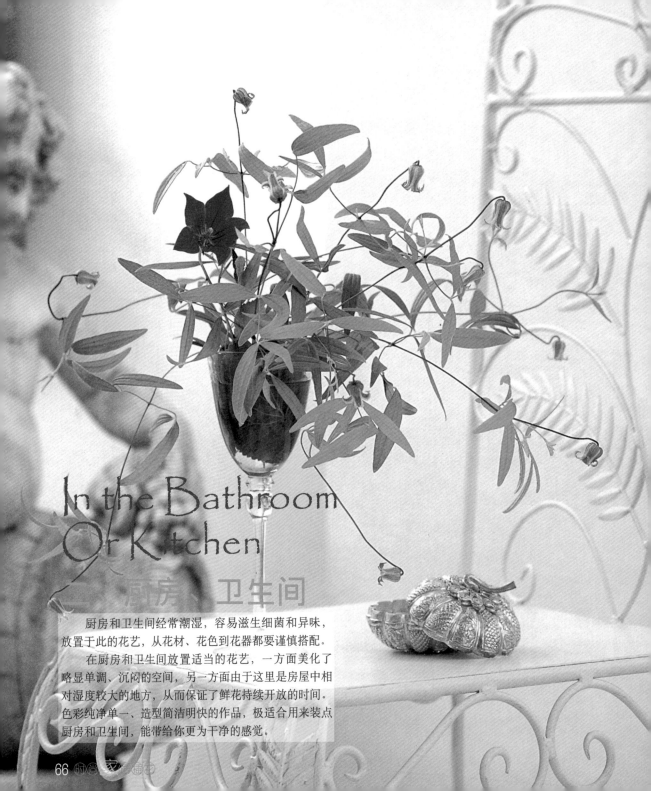

In the Bathroom
Or Kitchen

厨房·卫生间

　　厨房和卫生间经常潮湿，容易滋生细菌和异味，
放置于此的花艺，从花材、花色到花器都要谨慎搭配。

　　在厨房和卫生间放置适当的花艺，一方面美化了
略显单调、沉闷的空间，另一方面由于这里是房屋中相
对湿度较大的地方，从而保证了鲜花持续开放的时间。
色彩纯净单一、造型简洁明快的作品，极适合用来装点
厨房和卫生间，能带给你更为干净的感觉。

Occasionally Dark
深色偶然

花韵

　　此款花器紫色透明，简单大方，搭配一些色调略偏亮的花，譬如黄玫瑰、淡色风铃花、菠萝花等，给人异常淡雅、干净的感觉。

花材

多头玫瑰（黄色）、菠萝花、风铃花、桔梗

步骤

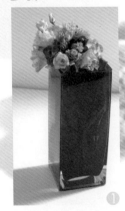

① 未盛开的多头玫瑰单独成束，其余的花材成束。

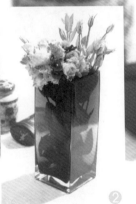

② 将整理好的两束花分别插在花器内，多头玫瑰在后。

【注意要点】

花束插入花器时，多头玫瑰要高于前面的花束。

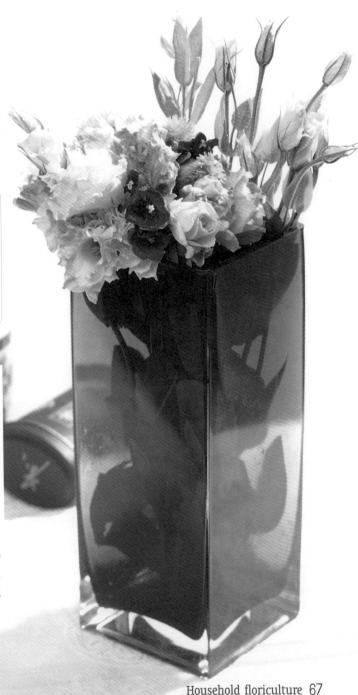

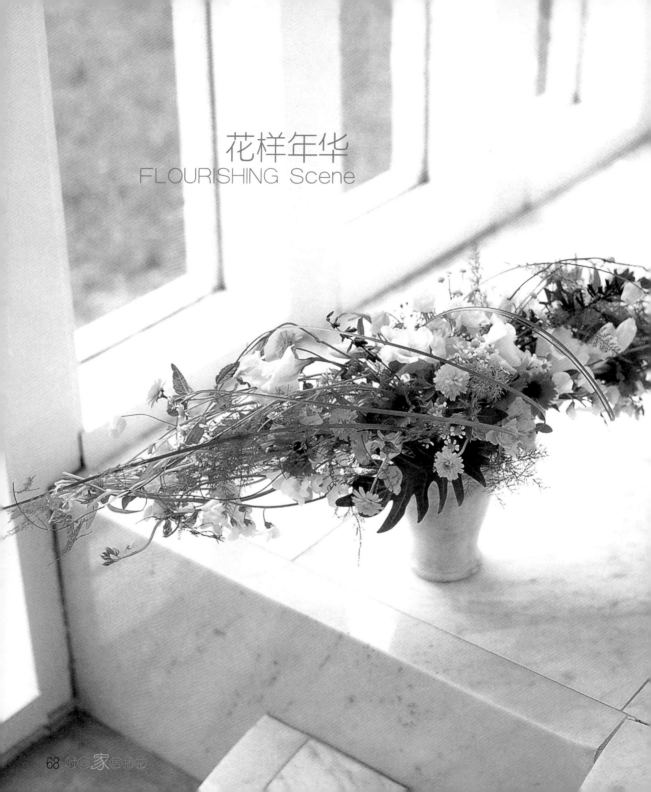

花样年华
FLOURISHING Scene

花韵

　　这是一款由多种花材、丰富色彩组合而成，颇具日本风情味的造型。花器简单，稍矮即可，而插花造型极具个性特色，呈"一"字形无规律地插入，刚草略有规律地缠绕于上，给人刚正不阿却又丰满优美的感觉!

花材

雏菊、常春藤、刚草、文竹、马蹄莲、
非洲菊、芦苇等

步骤

　　用细铁丝将芦苇做成作品的底座。

　　用手握住作品的底部，将常春藤插入。

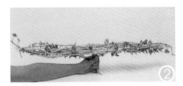

　　将花材修剪成需要的长度，先插入作品的左边。

同样的花材插入作品右侧。

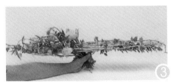

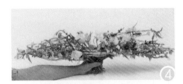

　　取大而漂亮的花材插在作品的中间部分。

　　在花的空隙中插满雏菊。

　　插入文竹，使作品富有朦胧感。

In the Bedroom
三、卧室

卧室的插花陈设，需视不同情况而定。中老年人的卧室以白色或淡色的插花较适合，可使中老年人心情愉快；年轻人，尤其新婚夫妻的卧室，则适合色彩艳丽的插花，但以一种颜色为主最好。花色杂乱不能给人宁静的感觉，并且单色的一簇花可象征心无杂念、纯洁永恒的爱情。

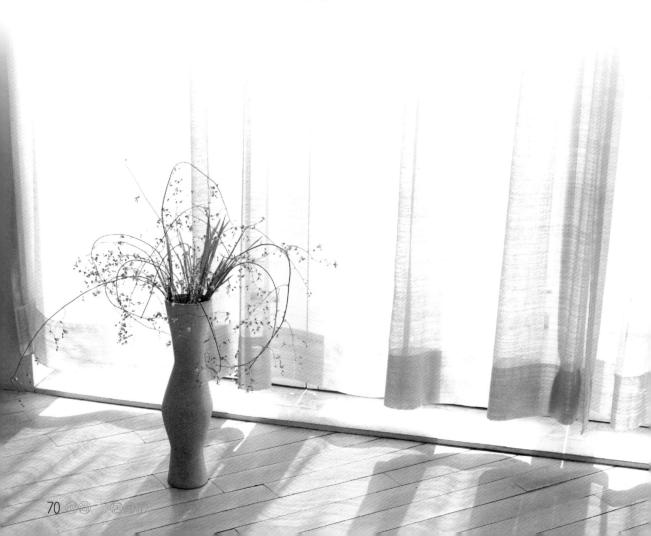

花韵

　　花器的颜色光亮有特色，插入象征"心心相印"的两种百合花，配上"我爱你永久"的多头淡色玫瑰，不但让你的卧室充满了浪漫温馨气氛，所散发出来的香味还能让你拥有感官上的享受。

【注意要点】

　　如果觉得作品不够丰满可以多加几枝粉红色的百合。

花材

百合（黄色、粉红）、
多头玫瑰（黄色）、白玫瑰

步骤

① 将浸好水的花泥卡在花器开口处。将粉色百合花插在泥的中间。

② 取一朵黄色百合插在右侧。再将百合叶子插在作品的周围。

③ 最后将玫瑰插在花的空隙中。

Permanently Love
玫瑰 代表我的心

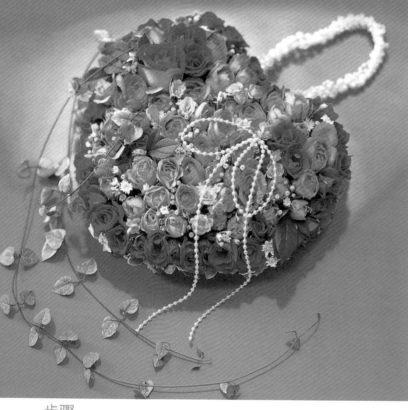

花韵

　　由红玫瑰和各色多头玫瑰组合成的心形花艺，代表"我爱你永久"。火红玫瑰包在外围，中间是略浅的粉色花朵，搭配出层次感。三朵红玫瑰为焦点花，随意垂下的珠链则用来丰富作品。用它装点你和伴侣的卧房，带来无限浪漫和温馨。

花材

长春藤、小野草、粉红孔雀草、红玫瑰、多头玫瑰（红色、粉红色）

【技巧要点：加框】

　　加框设计是一种加强视觉焦点的设计技巧，即在花型外面加上框架，也可用画框、枝条、藤等。

步骤

用绿色铁丝网固定已经浸好水的心形花泥。

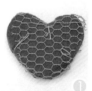
①

白色的珍珠链系在心形花泥的两端。

②

在心形的花泥内插入三朵红色玫瑰花作为焦点花。

③

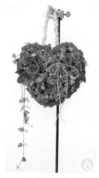

红色玫瑰插在花泥外围，粉色多头玫瑰和小野草填充在内部。

④

白色珠链作成蝴蝶结形状插入作品右侧。

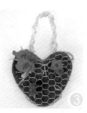
⑤

⑥

左侧流线式插入粉红孔雀草，使其自然下垂。

In the corridor or balcony
四、过道、阳台

阳台，作为房屋组成的重要要素之一，从原来的晒太阳、晾衣服、储物到后来的观赏自然景色，阳台已然成了美化和装饰家居的渠道，而且它的作用还在不断丰富；过道，在家庭空间中，除了起到连贯作用之外，还承担了给来客留下印象的终极任务，是摆设花艺和挂画的最佳地点。

阳台宜采用插花作装饰，消除空间的单调与狭隘，给人清新感觉。它可设计成休闲区，将鲜花、盆景错落有致地摆放，并定期和室内鲜花轮换，保持新鲜感；这样也有利于花卉的生长。点缀过道，最好的办法是在墙上挂画，或是在适当位置摆放插花，如果够宽可以摆上陈列架，当做饰品台。

总之，点缀不能多，也不能少，要想恰到好处，可就要下一番功夫了！

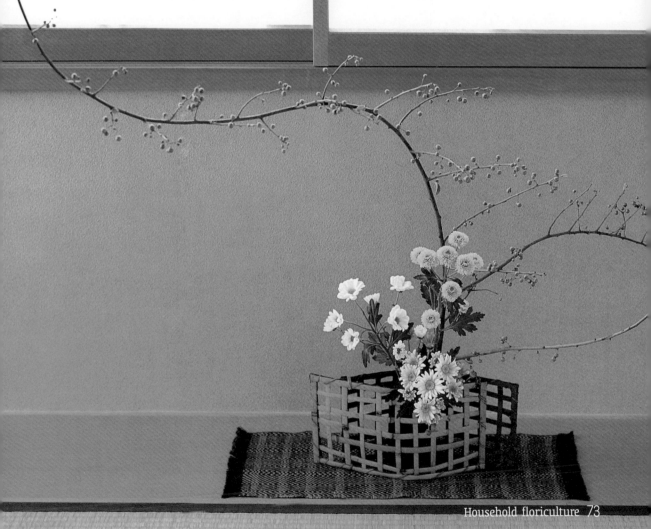

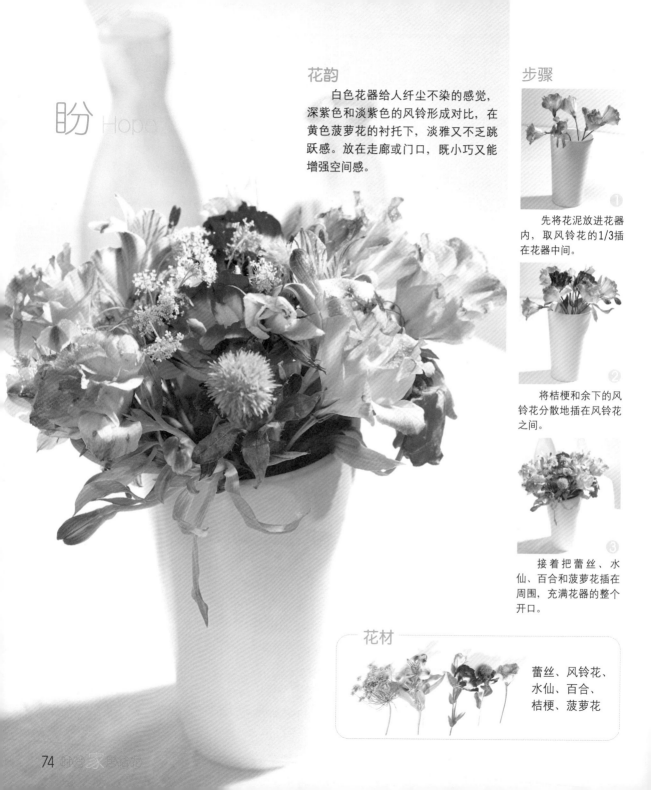

盼 Hope

花韵

　　白色花器给人纤尘不染的感觉，深紫色和淡紫色的风铃形成对比，在黄色菠萝花的衬托下，淡雅又不乏跳跃感。放在走廊或门口，既小巧又能增强空间感。

步骤

①

　　先将花泥放进花器内，取风铃花的1/3插在花器中间。

②

　　将桔梗和余下的风铃花分散地插在风铃花之间。

③

　　接着把蕾丝、水仙、百合和菠萝花插在周围，充满花器的整个开口。

花材

蕾丝、风铃花、水仙、百合、桔梗、菠萝花

Silent expression
无声的 抒发

花韵

　　尤加利向花器边缘蔓延开来形成的美丽弧线，把玫瑰的热情艳丽引向四周，散发到房间的每一个角落，传递给每一个到来的客人。

花材

尤加利、黄莺、玫瑰

步骤

　　浸好水的花泥填充花器后，插入几枝修剪得长短不一的尤加利，用最长最漂亮的一枝作为作品的主线。

　　将黄莺和剪短的玫瑰插在作品的底部，覆盖花器的开口。

The Tropical Aroma, The Asian Trend

东情西韵
—— 东西方不同风格实用插花技巧

东方式插花崇尚自然，讲究优美的线条和自然的姿态，以及构图布局的高低错落、俯仰呼应、疏密聚散与作品的清雅流畅。

东方式插花，以中式插花和日式插花为典范，按照植物生长的自然形态，有直立、倾斜和下垂等不同的形式。主张以精取胜，追求手法简练，表现力非常丰富，不过分要求花材的种类和数量的多寡，但十分强调每种花材的色调、姿态和神韵之美。用一种花材构图，也可以达到较好的效果；不同的构图以及与不同花材、花器的组合，达到的效果亦是完全不同。在东方式插花中，花器是整个作品的重要组成部分之一，花器与花材搭配可以更加生动地表现主题，其次，花器在作品的构图和意境的营造上也起着重要的烘托作用。

东方插花，体现了东方人的艺术性格，不过多追求华美的外型，往往通过造型和构图来表达一种意境。

而西方插花则注意几何形式、讲究造型艺术，色彩的绚烂、装饰的华丽，与西式家具、艺术品交相辉映，营造一派壮丽华贵的景象。

THROUGH THE clouds
龙柳 入云

花韵

　　这是一款花材较多、插法较密、色彩较鲜的作品，给人内容丰富的感觉。看似复杂，实则插法随意，颜色搭配也简单——黄色为主色，康乃馨的红色用来丰富，条条云龙柳踊跃向上，效果却不同凡响。配上简单大方的花器，整体感觉更为强烈。

花材

云龙柳、翠菊、康乃馨、
跳舞兰、蓬莱松、蕾丝等

框架花的插入

步骤

① 花泥浸好水后切块放入花器中。

② 用云龙柳和枝条花材插出左右弧线，中间插入跳舞兰。

③ 在弧形内继续插入枝条花材。

④ 插入康乃馨增加作品的色彩。

⑤ 插入蕾丝使作品的线条丰满起来。

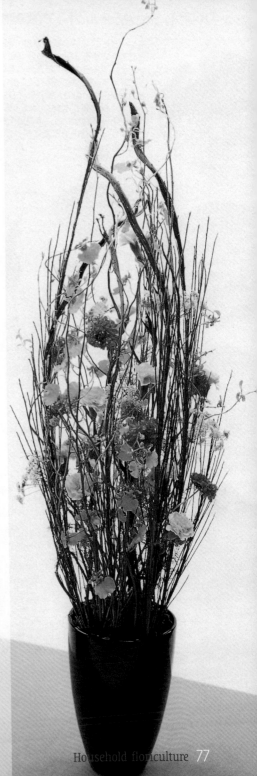

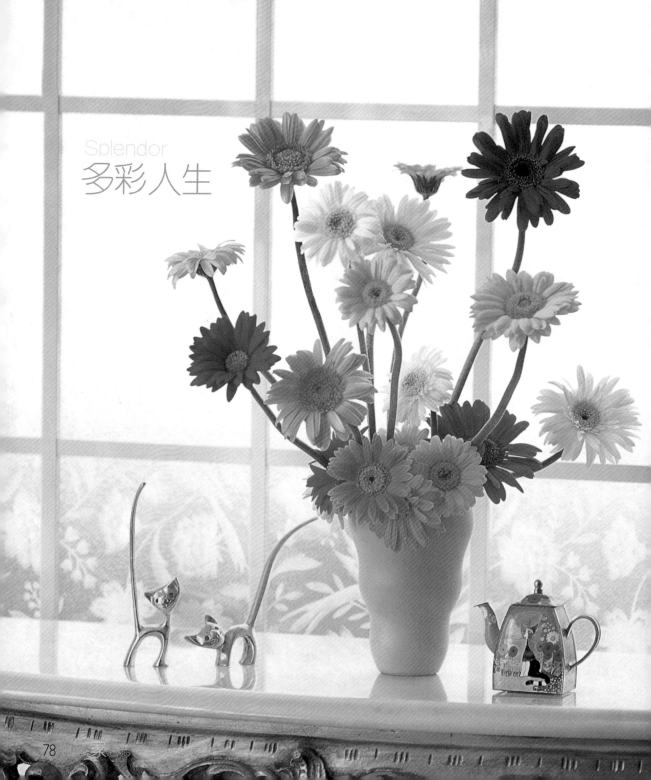

Splendor
多彩人生

花韵

　　将具有渐变特征的各色非洲菊（白色、淡黄色、黄色、橘黄色、红色、深红色），略带艺术特征地插入，黄色的花器与其搭配格外相称，整体给人热情奔放、阳光、开朗的感觉。

【技巧要点】

　　用一种花材，制造出相当不一般的效果，是东方式插花的特点。

花材

各色非洲菊

步骤

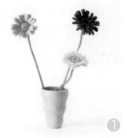①

取3枝处理好的非洲菊插入花器，定下作品的框架。

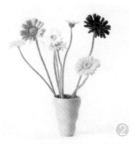②

取几枝长枝的非洲菊自然插入花器内，使作品充满线条美。

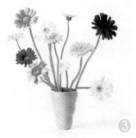③

修剪几枝较短的非洲菊插在花器开口处。

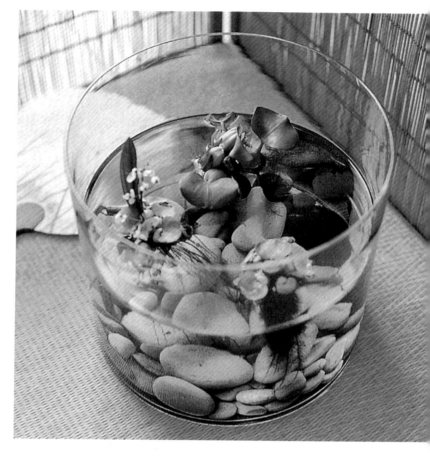

石萍恋
Blue shoals

花韵

　　盛夏中呼来凉意的装饰！在大型水缸中装入足量的水，让水生植物在上面漂浮着，容器底部并排着石头。炎炎夏日里，客厅某一角落的桌上摆上一盆这样的插花，除了让眼睛凉爽起来外，细细的灰尘也不致过于显眼。

步骤

　　在干净的玻璃容器中排上石头，装入水，使布袋莲浮在上面，根部用石头压住。睡莲、瓜皮草勾在布袋莲上放入。睡莲、瓜皮草的花期约为4～5日，布袋莲却可长期欣赏。需要注意，水脏了要记得换水。

花材

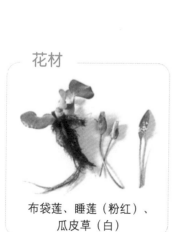

布袋莲、睡莲（粉红）、
瓜皮草（白）

【技巧要点】

　　大玻璃缸里浮着水草，所以要注入大量的水。

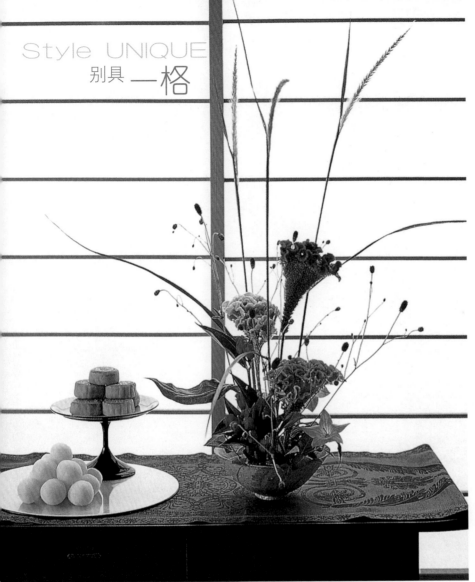

Style UNIQUE
别具一格

❶ 阶梯状插入3枝鸡冠花。

❷ 插入紫灯笼，调和鸡冠花的颜色。

❸ 桔梗插在作品的基部用来遮盖花泥，然后再在鸡冠花的后面插入地榆。

❹ 最后插入羊茅，使作品更具线条美。

花韵

以象征"永不褪色、永恒至远"的鸡冠花为主，紫灯笼插于底部强调重心，羊茅虽纤细却增强了作品的立体感。将这款颇具日韩风情的花艺放置于客厅，您的高雅品位尽显其中。

花材

鸡冠花、羊茅、桔梗、地榆、紫灯笼等

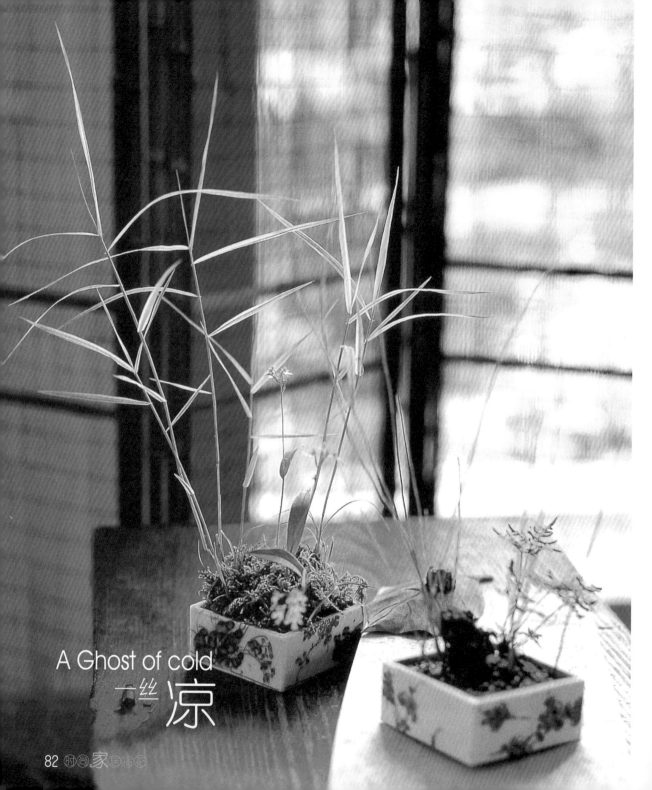

A Ghost of cold
一丝凉

花韵

　　合植的绿意，为房间带来凉意。以白底蓝花、带有凉意的容器作为花器合种绿色植物。因为是没有孔的容器，所以要以排水不良也能生长的水边植物为主角。朝气蓬勃的绿意，让眼睛也亮了起来，最适合摆在书房里。这是一款具有日本特色的花艺组合。

花材

黄金苇1盆、天胡荽1盆、山木贼1盆、姬裹白羊齿1盆，以鹿沼土3、富士砂2、红粒土（小粒)3、硅土2的比例完成的配方土（适合植物根扩张的土），富士砂（装饰）、墨石（装饰）、苔（装饰）

步骤

① 容器底部铺上配方好的土。以容器高度的1/3为基准。

② 所有的植物从钵中取出，不要伤害到根，小心地分株。

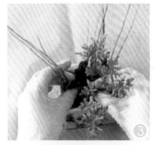

③ 首先是姬裹白羊齿与山木贼合植。先放置在容器内观察平衡。将墨石放置在容器中央，内侧配置山木贼，前方配置姬裹白羊齿。

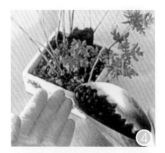

④ 决定好配置后种入，在缝隙间加上配方土。稍用力压使之稳定后铺上富士砂。浇足量的水。

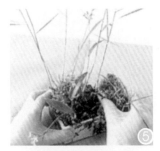

⑤ 接着是天胡荽与黄金苇。容器中放入配方土，内侧是黄金苇，前面配置天胡荽，种入植物并在缝隙间加入配方土，铺上撕碎的苔。

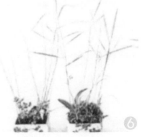

⑥ 放在日晒通风良好的窗边，因为是喜欢水的植物，所以要多浇点水，以免干燥。

【技巧要点】合植的绿意，为房间带来水边的凉意。

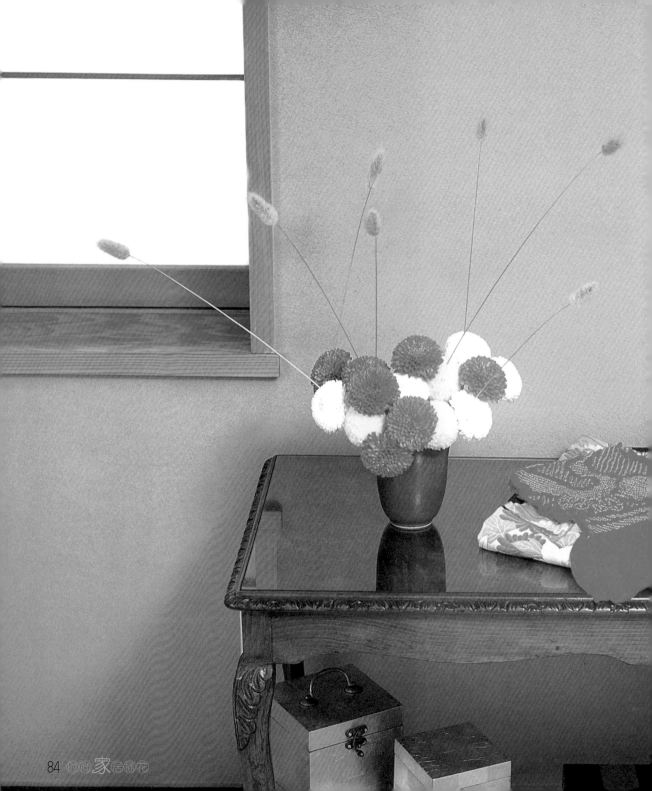

Green CHRYSANTHEMUM
翠菊愿望

花韵

亚洲式插花，不过分要求花材的种类和数量的多寡，但十分强调每种花材的色调、姿态和神韵之美。大小相似的翠菊，白、黄、红三种色调，可爱又大方地簇集在一起，显得格外明亮热情，花器的紫色则巧妙地缓解了作品的眩目感。无规律地插入几支兔尾草，丰富作品的同时增强空间感。

步骤

① 插入3枝黄色翠菊。

② 以黄色翠菊为框架插入白色翠菊。

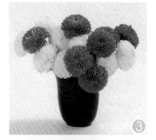

③ 插入6枝红色翠菊，使作品颜色丰富起来。

④ 在花与花之间插入兔尾草，插出作品的线条美。

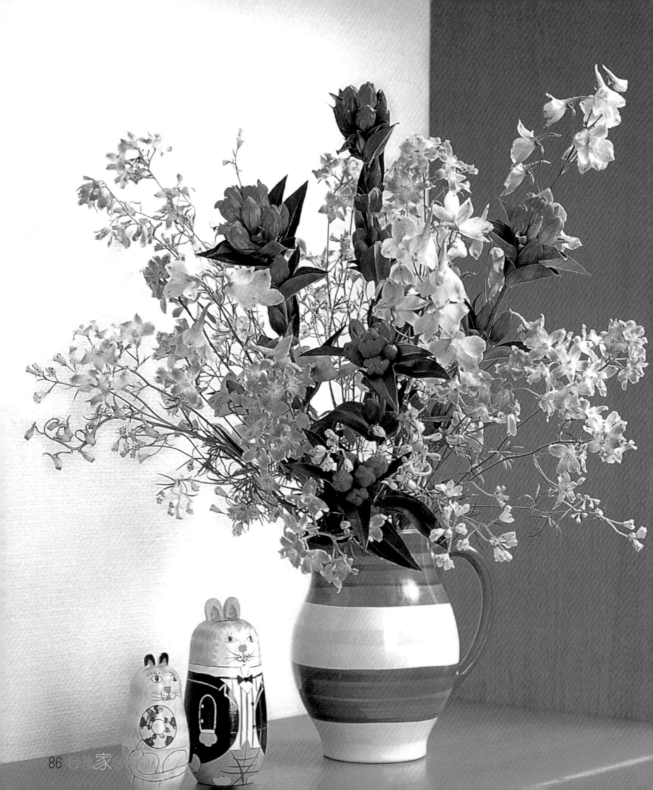

Similar purple blooming
同系紫色素雅开

花韵

 这是一款极具日本风格造型，色调自然。花器和花的颜色相近，这样同一个系列颜色的造型，给人朴素干净感觉，而紫色调给人无尽高贵、淡雅。

花材

桔梗、紫灯笼、乳黄星辰花

步骤

先将花泥放入花器内，中间插入3枝紫灯笼，定下作品主体框架。 ①

左右两侧继续插入紫灯笼，插出作品的线条。 ②

在紫灯笼之间插入桔梗。 ③

最后，插入乳黄星辰花使作品更加丰满。 ④

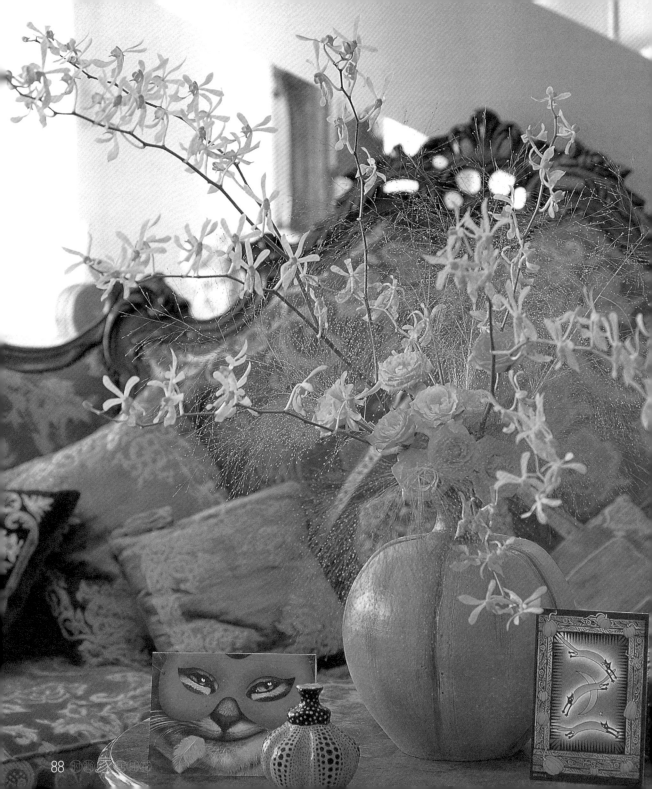

玫瑰 热忱
Outburst ENTHUSIASTIC

花韵

花器的形状最具特色，玫瑰插在瓶口起到填充丰满的作用，随意地插入长枝黄色墨兰，作品便生动活跃起来，同系列黄色显得协调，整体感也很强。放在客厅的桌子上和沙发前，不但给客人传递了您的热忱态度，也体现了您的高贵富丽。此款插花造型是日式插花的典型范例。

花材

玫瑰、墨兰（黄色）、发草

步骤

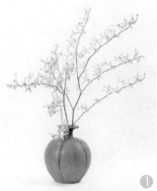

①

插入墨兰确定作品框架。

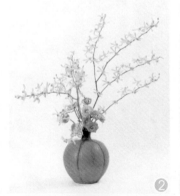

②

花器开口处插入玫瑰作为焦点花。

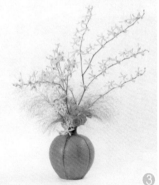

③

最后插入发草。

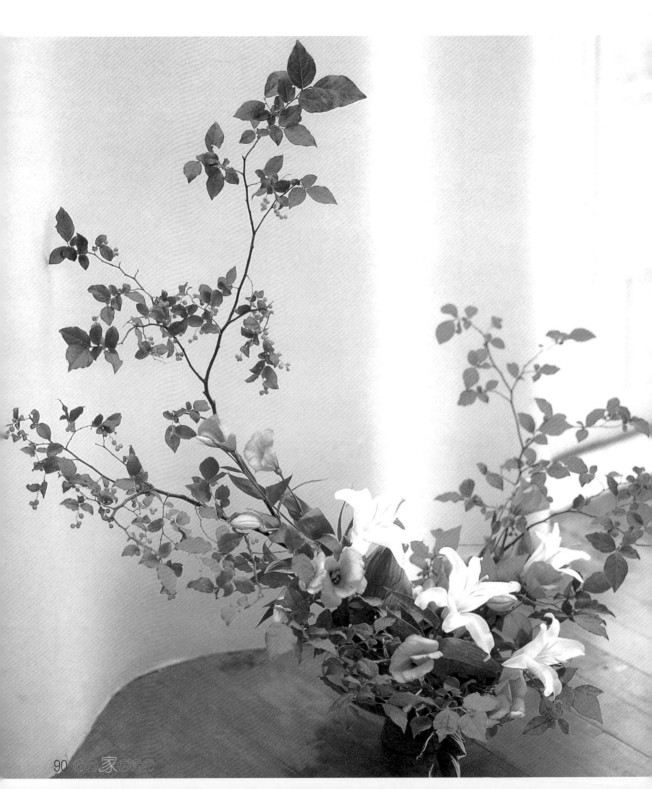

SIGNS of victory
悦色 粉妆

花韵

　　两种颜色温和的花，开得
和谐、优美，绿色的甜石楠枝
从两边向上伸出，给人一种
"积极向上"的感觉。整个造
型呈一个"V"字型，有"胜利
之喜悦"的意味。适合放置大
堂、客厅。

花材

粉妆笼、
甜石楠枝、
竹芋叶、
白色百合

正面图：
框架花的插入

步骤

①

先将浸好水的花泥放入花器内。

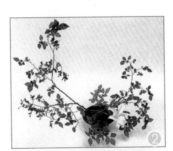

②

用甜石楠枝搭好弯月形框架，
右侧插入一枝焦点花——百合。

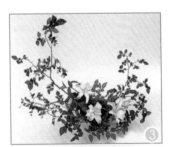

③

在基部添加几枝甜石楠枝。

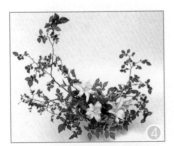

④

在左右线内插入百合和粉妆笼。

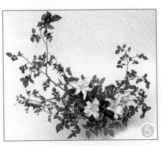

⑤

插入竹芋叶增加作品的层次。

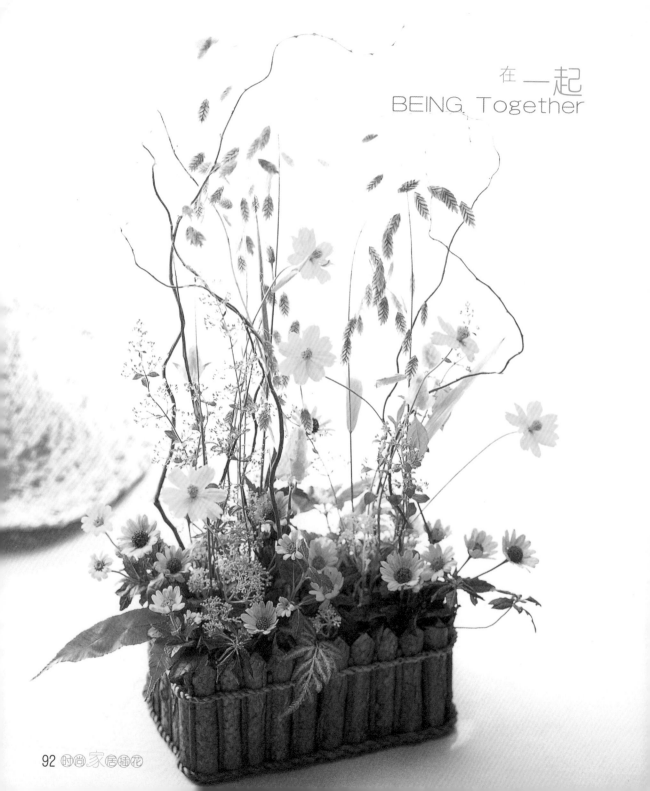

在 一起
BEING Together

花韵

花器较具个性，由一排排小木条捆扎而成，"绿衬黄"的自然组合由内向外散发着阳光、活泼的气息。造型虽小巧，传递的却是不凡的精神——不但要积极向上、不甘落后，还要同心协力。这正是中国人的精神和中国式插花的特征。

花材

云龙柳、雏菊、
黄莺、情人草、
蓬莱松、小判草等

步骤

在花器内
放入浸好水的
花泥。①

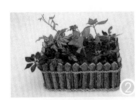

用蓬莱松
等铺满花泥。②

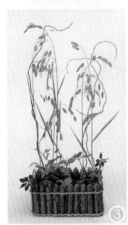

小判草、云龙柳有
间隔地垂直插入。③

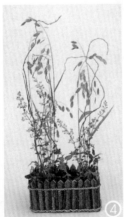

插入情人草等线条
花作修饰。④

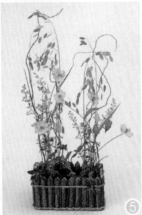

将黄色花朵插在作品
的框架内。⑤

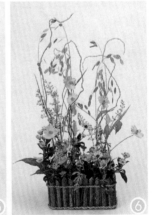

进一步在基部插入黄
莺等，保证覆盖花泥。⑥

第六章

Celebration Ikebana
庆典花艺

见证生命里**重要的一刻**

　　一年之中，特殊的日子很多。它或许是朋友的生日、结婚纪念、小型午餐宴会，或许是庆祝酒会及节日，例如圣诞节、情人节、中秋节，当然还有如婚礼这样重要的日子。花在这些节日中扮演着相当重要的角色。现在，一年四季都能买到各式各样的花卉，用心挑选花材并尽量配合当时的季节变化是相当重要的。

　　庆典花艺，让我们有倍感温馨、宾至如归的感觉；庆典花艺，是送花者的心意，是博得受赠者开心一笑的得意武器；亦是对我们生命中最重要、最快乐、最深刻的一刹那最好的见证!

一、新年 Newyear

很多地方都有春节用插花装点居室的传统，以求祥和喜庆的氛围。值此佳节之际，自己不妨动手，插些花，在居室"花语"中欢度佳节。

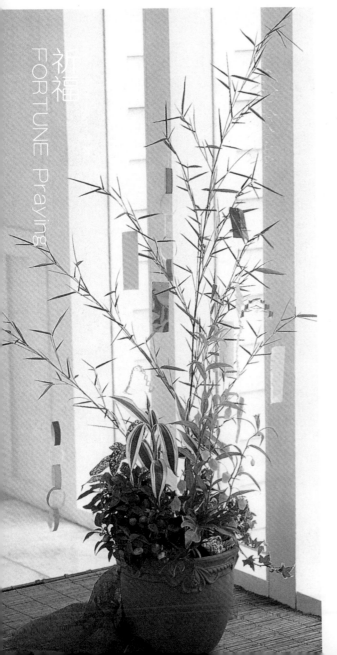

祈福
FORTUNE Praying

花韵

绿色丛中长出了熟透的果实，长出多枝多条的青篱竹，上面挂上对自己的祝福——"新年快乐"、"节节高升"、"美满幸福"。在新年如此吉利的日子，这些祝福一定会灵验，这款独特的花艺会给家庭带来吉祥如意。

花材

日本卫茅、星点木、长春藤、蓬莱松、青篱竹、贝壳等

步骤

①

将花泥放入花器内。

②

用短枝绿叶花材确定作品框架。

③

在基部插入日本卫茅、蓬莱松等，并加入贝壳作为装饰品。

④

垂直插入青篱竹，挂上祝福语。

二、情人节 Valentine'sday

　　装饰着美丽的花，两个人用香槟酒干杯……在情人节里，典雅的色调更吸引人，用大量华丽的花作装饰吧！

花韵

　　略显明亮的绿剑叶高高在上，排草托起象征"我爱你"的红玫瑰。在浅色剑兰和满天星的点缀之下，这款花艺显得更加富有层次感，也充分体现了主人奔放的个性。

花材

发财叶、红玫瑰、
满天星、剑叶、
排草、剑兰

【技巧要点：阶梯】

　　所谓阶梯设计是利用点状或面状的花材表现材质的立体感，即花朵之间用排序手法，由低向高延伸，但花面与花面之间须有一定的重叠。

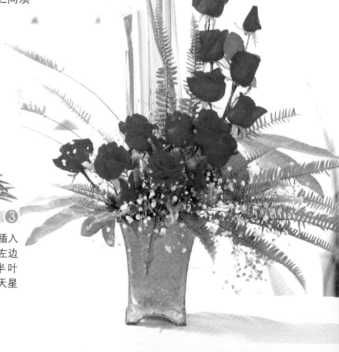

步骤

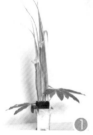

① 剑叶插入花器内后，发财叶和剑兰分别一高一低地插入，形成一个三角形。

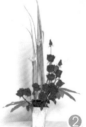

② 玫瑰分作两层，依次由低而高插入，集中在作品的中间，呈弧形。

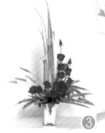

③ 先将排草插入花器最低部，左边的要除去一半叶子。再插入满天星增加花的厚度。

玫瑰情结 Rose COMPLEX

96 时尚家居插花

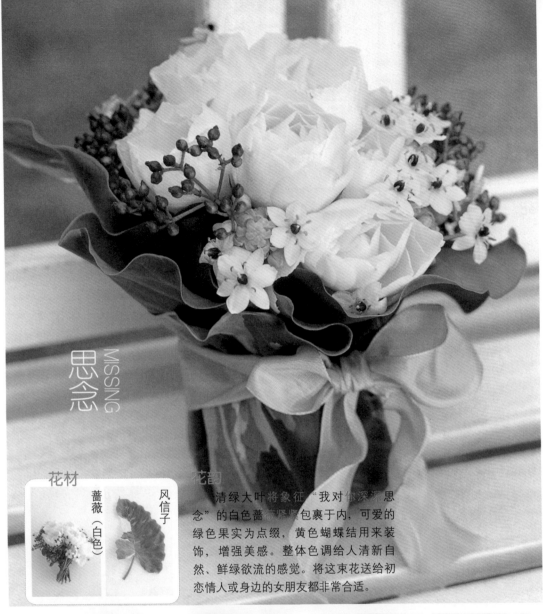

MISSING

思念

蔷薇
（白色）

风信子

花韵

　清绿大叶将象征"我对你深深思念"的白色蔷薇紧紧包裹于内，可爱的绿色果实为点缀，黄色蝴蝶结用来装饰，增强美感。整体色调给人清新自然、鲜绿欲流的感觉。将这束花送给初恋情人或身边的女朋友都非常合适。

步骤

 ①

两片大型绿叶交叠。

 ②

用绿叶将所有花材包在中央。

 ③

系上黄色的蝴蝶结。

 ④

调整花型，作品完成。

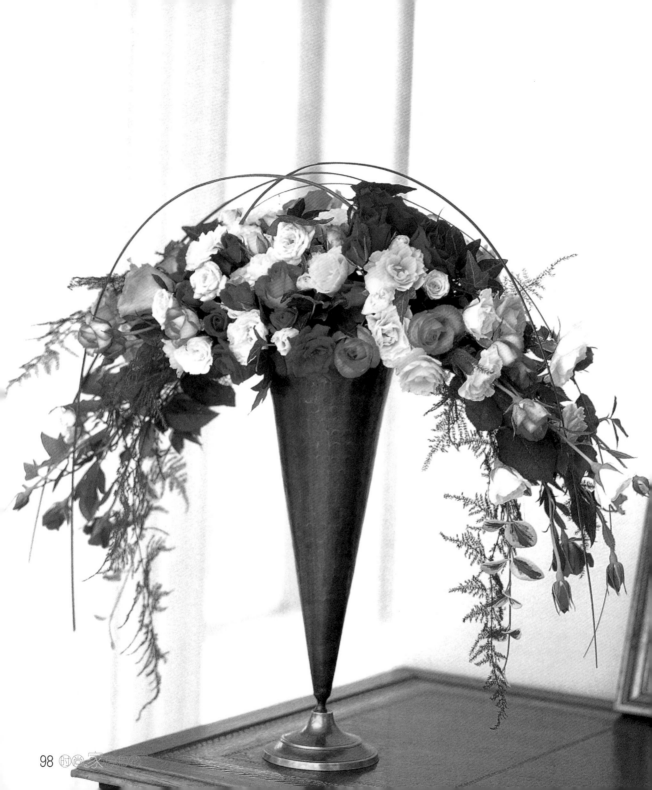

花韵

　　花器极具个性，插法也特殊别样，如此搭配给人非凡、与众不同的感觉。文竹从两端往下垂，勾勒出美丽的弧线和花艺的形状，奇特优美。多种鲜艳的颜色则象征着"我们的爱情丰富多彩"。

花材

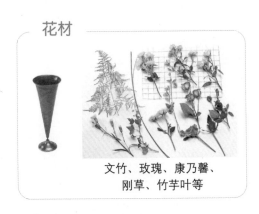

文竹、玫瑰、康乃馨、
刚草、竹芋叶等

花泥的摆放要点

步骤

① 用铁丝网将花泥固定在花品开口处。

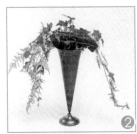

② 用文竹、竹芋叶勾勒出线条。

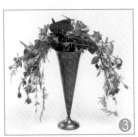

③ 沿着线条插入各色的玫瑰。

④ 在花与花的空隙中插入康乃馨等补充花。

⑤ 插入刚草，增强作品的线条美。

三、母亲节 Mother'sday

母亲是伟大神圣、无可替代的人。在母亲的节日里，亲手创作一盆花艺代表你的敬爱，献给她吧。

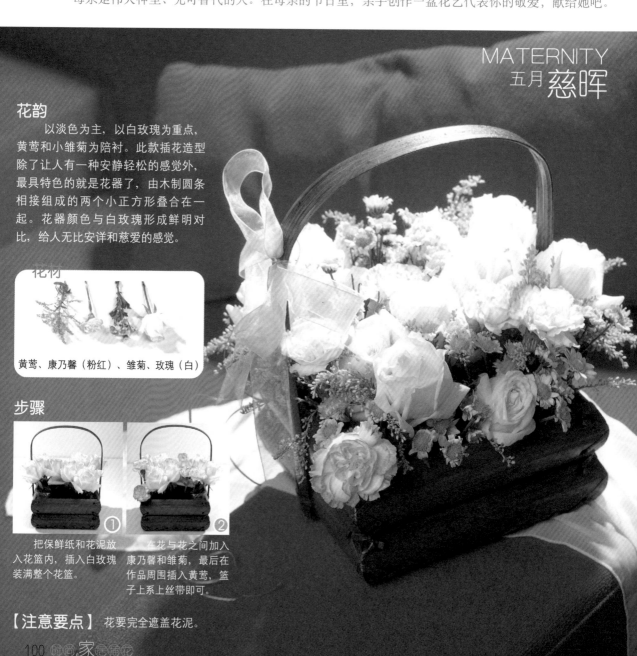

MATERNITY
五月 慈晖

花韵

　　以淡色为主，以白玫瑰为重点，黄莺和小雏菊为陪衬。此款插花造型除了让人有一种安静轻松的感觉外，最具特色的就是花器了，由木制圆条相接组成的两个小正方形叠合在一起。花器颜色与白玫瑰形成鲜明对比，给人无比安详和慈爱的感觉。

花材

黄莺、康乃馨（粉红）、雏菊、玫瑰（白）

步骤

① 把保鲜纸和花泥放入花篮内，插入白玫瑰装满整个花篮。

② 在花与花之间加入康乃馨和雏菊，最后在作品周围插入黄莺，篮子上系上丝带即可。

【注意要点】 花要完全遮盖花泥。

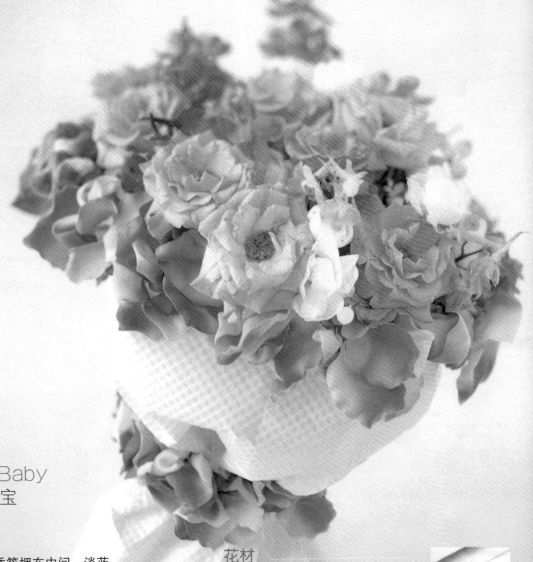

Sweet Baby
甜美宝宝

花韵

　　粉红月季簇拥在中间，淡蓝的花瓣围绕着边缘开放，白色包装纸和淡色造型尤其相配，给人温馨幸福的感受。花束腰间的一簇起到修饰作用，整个造型呈"圆满"形状，好似一个甜美的小BABY。

花材

月季、雏菊、茶花等

步骤

1. 所有花材修剪成需要的长度。
2. 月季做成圆形花束，再点缀白花和紫花。
3. 用白色包装纸把花束包好，包装纸边缘用针固定上茶花。
4. 在花束的中间系上茶花花瓣做成的丝带。

四、中秋 Mid-autumn Festival

YEARLY Happiness
圆满 年年

花韵

　　以干脆多枝的木条为撑架，上端挂着丰满密集的红色果实，使其呈圆满的形状。中心是盛开的花朵，绿色的藤条和文竹呈一个略大的圆形作为衬托，整个造型个性特别。在中秋节，它象征着"团圆美满"，又给人一种丰收的吉祥预兆。

花材

文竹、藤条、玫瑰、九重葛叶、蓬莱松等

【技巧要点：透视】

　　透视设计即是将自然界的素材，以层层重叠的方式，相互交错表现一种层次空间美感，使作品具有穿透感。

步骤

❶ 将花泥切好放在花器内。

❷ 用蓬莱松覆盖花泥。

❸ 垂直插入长有红色果实的枝条花材，勾勒出作品的框架。

❹ 插入九重葛叶。

❺ 插入六倍利。

❻ 插入红色和粉色的鲜花使作品下部的色彩更加丰富。

❼ 插入文竹，为作品增添绿色生机。

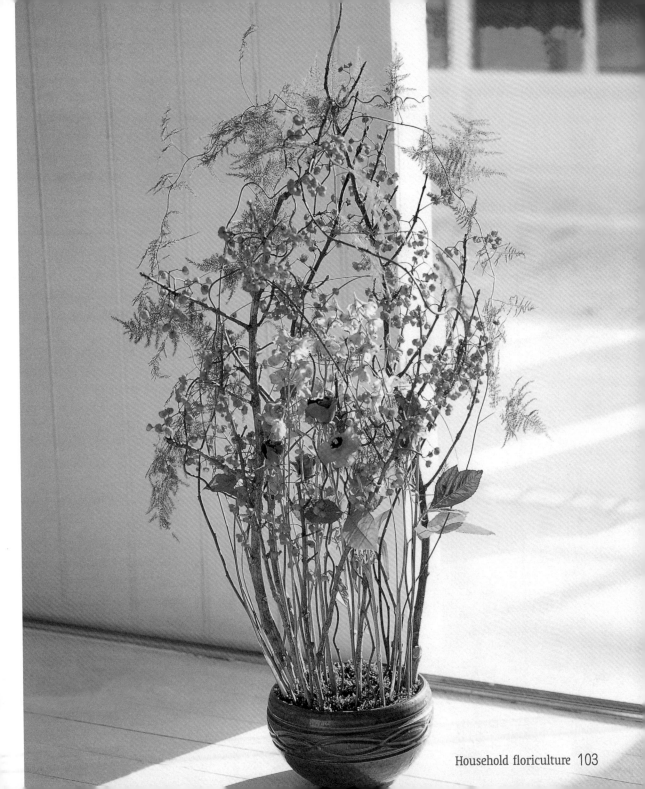

花韵

白玫瑰和日本山茶颜色协调，在绿色垂条儿的烘托下，一款具有日本风格、给人"圣洁高尚"之感的花艺呈现在您的眼前。它的造型仿佛是一团花簇从花器里倾泻而出，美丽如您。

Holy Purity 圣洁

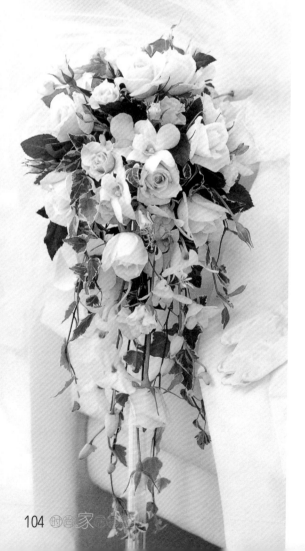

花材

日本山茶、常春藤、白色玫瑰、日本卫茅、多头白玫瑰、兰花

【技巧要点】

正面图　　平面图

步骤

浸好水的花泥球，用细铁丝固定在花器口。

❶

常春藤对折，备用。

❷

插入两枝白玫瑰作焦点花，四周插入绿叶作点缀，常春藤和兰花垂线式插入。

❸

❹ 在步骤3固定的框架中插入白玫瑰和日本山茶。

❺ 沿花球流线式插入日本卫茅。

❻ 将蝴蝶结系在花球上。

❼ 在花空隙中插入兰花，使作品丰满。

104 时尚家居编辑

五、圣诞节
Christmas

浪漫的圣诞节里，圣诞树、蜡烛及蝴蝶结点缀、冬青及松柏编成的花环、装饰华丽的花篮、色彩明艳亮丽的花饰，还有可爱的圣诞老人和天使……都会为走廊、起居室、边桌或餐桌增添绚丽又浪漫的气氛。

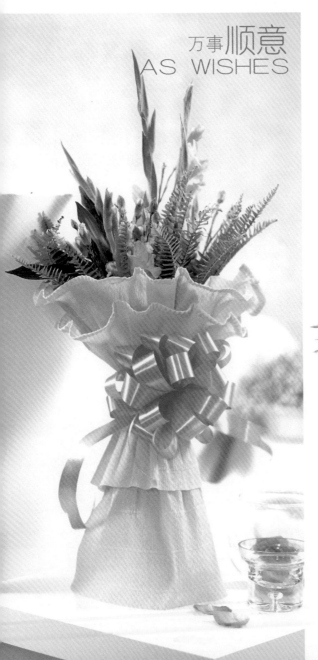

万事顺意
AS WISHES

花韵

　　粉红的康乃馨、玫瑰、荷花纸和花结，此款捧花把"温馨浪漫"发挥得淋漓尽致。配上"万事顺意"的剑兰、排草加以修饰，构成一款呈圆形的个性花束。它完美无瑕，极其特别，送给您的情人再适合不过了。

花材

排草　剑兰　康乃馨（粉红）　多头玫瑰（粉红）

步骤

① 剑兰和粉红康乃馨及多头玫瑰剪短，将排草放射状放入其中。

② 用两张粉红荷花纸分别轻轻包紧花束，形成层次。

③ 将彩带花结捆扎在花柄上。

【技巧要点】

- 制作花束前要先将各种花材、用品摆放整齐，保证制作时随手可得。
- 扎制螺旋形式花束时，向左旋或向右旋主要根据自己的习惯而定。
- 花材的搭配可根据需要排列，可制作成均匀式、色块式、圈层式等多种形式。
- 用螺旋形握持法可制作成圆形、半球形、圆锥形、三角形花束。

圆形俯视图

花韵

圣诞老人忙着前去送礼物，天使在松果、玫瑰和彩结里舞蹈，六根蜡烛无规律地插在上端，火焰传递祝福——Merry Christmas to you!

花材

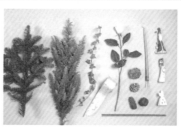

圣诞枝、
长春藤、
石榴、
白玫瑰、
松果等

BRILLIANCE
烂漫

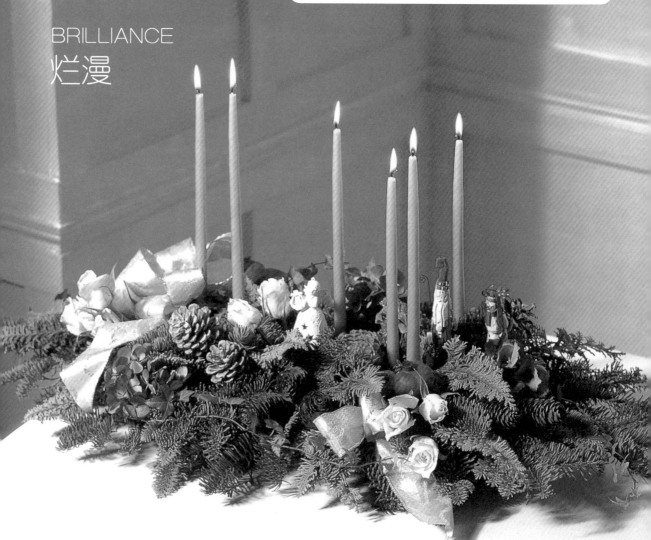

步骤

在长方形的花器内放入花泥。

深绿圣诞枝水平插入花器，搭一个菱形框架。

沿着菱形框架插入大量深绿圣诞枝和略带黄的圣诞枝。

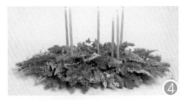

然后插入蜡烛。

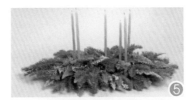

将长春藤圈在菱形框架上，要把蜡烛全部圈进来。

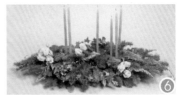

沿着长春藤的圈插入白玫瑰。

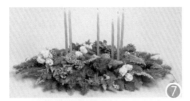

在圈内插入松果。

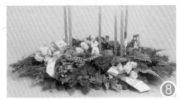

将彩带结和圣诞老人等装饰品放入，完成作品。

松果的处理步骤

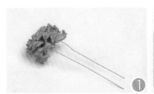

用细铁丝围绕松果半周。

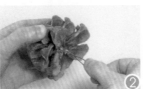

细铁丝两端在松果的底部交叉。

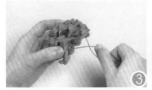

在松果的底部交叉扭紧。

用绿色胶布缠绕细铁丝。

蜡烛及石榴的处理

用两条绿铁丝插在蜡烛的底部。

六、婚礼
Weddingday

婚礼是人生中最重要的典礼之一，这种盛事场面普遍比较气派豪华。花是最能展现欢迎喜庆之意的因素，值得我们花费心思制作美轮美奂的花饰。

天长地久
EVERLASTING

花材

耸枝蔷薇（白）、
荚迷（白）、
绿花月季（绿）、
耸枝康乃馨（绿）、
金盏兰（绿）、
斗篷草（绿）

步骤

❶

捧花架泡在水里吸水20分钟。耸枝蔷薇切开，下面稍留长，上面以均等长度插入。这是基本线。

❷

荚迷和耸枝康乃馨剪得比耸枝蔷薇稍短，插入缝隙中。

❸

绿月季切开，剪得比耸枝康乃馨短，均匀插在基本线上。

❹

最后加入金盏兰与斗篷草，让分量显得减轻。为方便握住，握柄部分用棉布卷上，再卷上缎带，用针固定。（图片是从背面看的情况。）

❺

剪下一段自己喜欢长度的缎带，就可以作成这款泪滴型新娘捧花了。

花韵

新绿和白色搭配，给人清爽之感。虽然步骤略显复杂，需朵朵埋入，可为了让美丽的新娘能捧着纯洁淡雅的花束走上殿堂，一切都是值得的。

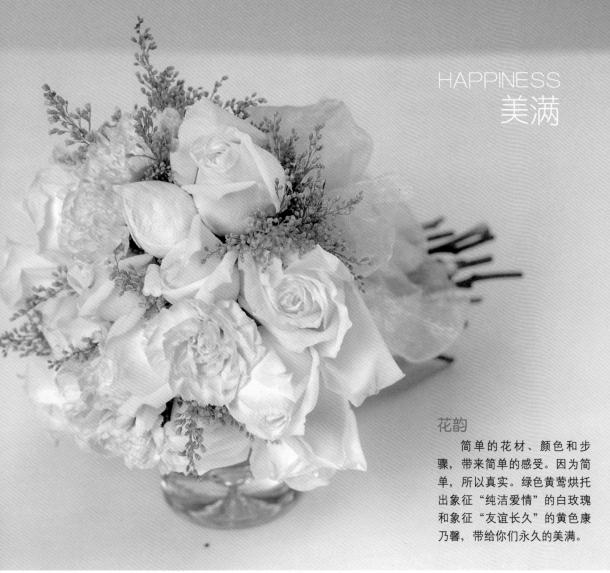

花韵

　　简单的花材、颜色和步骤，带来简单的感受。因为简单，所以真实。绿色黄莺烘托出象征"纯洁爱情"的白玫瑰和象征"友谊长久"的黄色康乃馨，带给你们永久的美满。

花材

康乃馨（黄色）、
玫瑰（白色）、黄莺

步骤

①

将康乃馨插入白玫瑰花束。

②

黄莺点缀其间，使作品更加丰满。

③

用粉红色丝带将花束捆扎起来并在末端打结。

七、纪念日
Memorialday

生日或结婚纪念日等，在特别的日子里，花与蜡烛一起作装饰最具气氛。

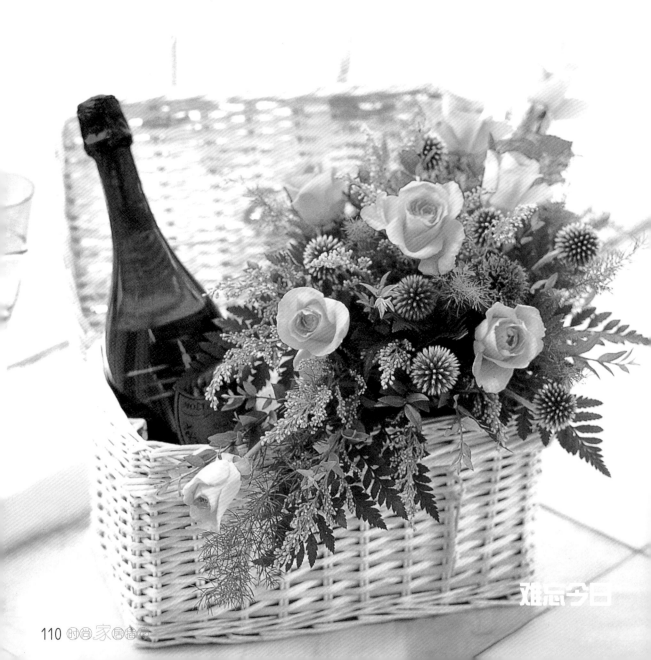

难忘今日

花韵

　　将美好的祝愿，用象征"来之不易的成果"的日本山茶和象征"珍重爱意"的橘色玫瑰簇成花丛，用文竹和黄莺作衬托，放进浅色小竹筐内，配上一瓶葡萄酒，这将是在有纪念价值的日子里，你为他或者自己准备的最佳礼物。

花材

日本山茶、高山羊齿、文竹、玫瑰、黄莺等

步骤

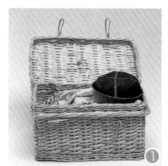

❶ 将花器深度填浅，在右侧放入装有花泥的塑料盆。

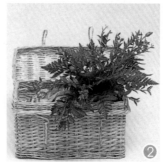

❷ 日本山茶、高山羊齿插在花泥上定出作品框架。

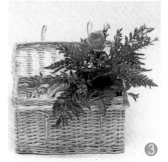

❸ 插入一枝玫瑰作为焦点花。

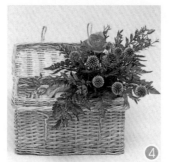

❹ 在玫瑰的前下方插入缀花。

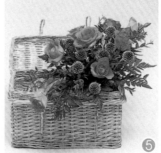

❺ 插入补充花玫瑰、黄莺等，调整作品颜色。

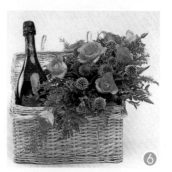

❻ 将礼物放进花器左侧。

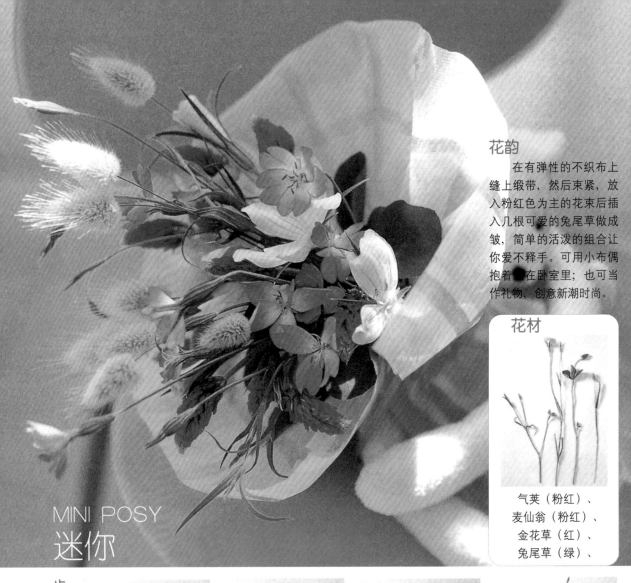

花韵

在有弹性的不织布上缝上缎带，然后束紧，放入粉红色为主的花束后插入几根可爱的兔尾草做成皱，简单的活泼的组合让你爱不释手。可用小布偶抱着●在卧室里；也可当作礼物，创意新潮时尚。

花材

气荚（粉红）、
麦仙翁（粉红）、
金花草（红）、
兔尾草（绿）、

MINI POSY
迷你

步骤

① 除兔尾草外全部剪开。一手握成圈，将气荚、麦仙翁放射状放入。

② 再将金花草，兔尾草保留长度放入。用橡皮筋将茎固定。

③ 在茎上裹上吸了水的棉纸，套上塑胶袋，用小片包装纸隐藏。细缎带缝在包装纸中央略上的位置。

④ 轻轻拉紧缎带做成褶皱，将花束放入，再把缎带束紧。为了防止结松开，先穿过纽扣再打结。

花韵

使用麻制包装材料与可爱的兔尾草，尽享大自然的完美与朴实。配上精心制作的贺卡，表达最真诚的谢意。

GRATITUDE
感谢

圆形花饰的制作

❶ 极细的树枝用白胶粘成圆圈。

❷ 将山茶的叶子粘在圆形树枝上。

❸ 将写好的祝福语粘上，一个精致完美的花饰品就做好了。

Thank you

花材

非洲菊、兔尾草、芦苇、山茶等

步骤

1.叶材构成花束的骨架。

2.插入非洲菊和兔尾草，使花束丰满起来。

3.用麻布包扎花束，挂上做好的花饰。

图书在版编目(CIP)数据

时尚家居插花 / 中映良品编著. 一成都：成都时代出版
社，2008.4

ISBN 978-7-80705-752-9

I. 时… II. 中… III. 插花—装饰美术 IV. J525.1

中国版本图书馆 CIP 数据核字 (2008) 第 020656 号

时尚家居插花
SHISHANG JIAJU CHAHUA
中映良品 编著

出 品 人	秦 明	
责 任 编 辑	都玲玲	
责 任 校 对	张 林	
装 帧 设 计	◎中映·良品 （0755）26740502	
责 任 印 制	莫晓涛	
出 版 发 行	成都传媒集团·成都时代出版社	
电 话	（028）86619530（编辑部）	
	（028）86615250（发行部）	
网 址	www.chengdusd.com	
印 刷	深圳市福威智印刷有限公司	
规 格	889mm×1194mm 1/24	
印 张	5	
字 数	120千	
版 次	2008年4月第1版	
印 次	2008年4月第1次印刷	
印 数	1-15000	
书 号	ISBN 978-7-80705-752-9	
定 价	29.80元	